UX 디자인이 처음이라면

UX 디자인이
처음이라면

시작하는
UX 디자이너를 위한
성장 가이드

이현진 지음

유엑스리뷰

차례

1장 생각으로 시작하는 디자인

2장 행동으로 실천하는 디자인

추천의 글

이건표

홍콩 이공대학교 디자인 대학장,
한국과학기술원^{KAIST} 산업디자인학과 명예교수

한국의 UX 디자인에 관한 책은 대개 어떤 가이드라인이나 디자인 원칙을 사례와 함께 풀어 나가거나, UX 디자인의 프로세스별 방법을 실제 사례와 함께 모아놓은 책이 주를 이루고 있다. 또한, 아주 가끔은 인간의 인지심리와 경험 이론 등의 깊은 이론 중심의 책이 눈에 띄기도 한다. 그러나 이 책은 UX 디자인을 실생활, 대학의 교수 현장의 맥락에서 에세이 형식으로 풀어 나가고 있다는 점에서 매우 다르다.

실제로 전공 서적의 베스트셀러 중에는 심각한 주제를 에세이 형식으로 풀어 나간 것이 많다. UX 디자인의 선구자 도널드 노먼^{Donald Norman}은 그러한 형식의 저술로 여러 베스트셀러를 만들어 냈다. 대표적인 책이 《Psychology of Everyday Things》이다. 그 어려운 심리학 개념, 가령 '행동 유도성^{affordance}'을 설명할 때 직접 경험한 이야기를 유쾌한 필체로 쉽게 풀어냈다. 나도 처음 그 책을 접하곤 3일 만에 한 권을 독파했다. 마찬가지로 이 책 역시 저자가 실제로 학생들을 가르치거나 프로젝트를 진행하면서 겪은 에피소드로 공감을 불러일으킨다.

또한, 이 책에는 다양한 독자의 입장에서 재해석할 수 있는 여지가 곳곳에 마련되어 있다. 모름지기 훌륭한 커뮤니케이션은 메시지 수신자가 자신의 입장에서 해석할 수 있도록 적당한 '잡음'이 있어야 하지 않는가? 이 책에

는 다양한 독자들이 고민했을 법한 내용이 많아, 같은 콘텐츠를 그들의 입장에 따라 해석할 수 있는 '참여의 여지'를 제공하고 있다. 독자들은 각자의 해석을 통해 내용을 자신의 것으로 만들 수 있을 것이다. 책을 쭉 읽어 내려가면서 나는 곳곳에서 과거에 학생들을 대했던 내 모습이 투영되어있는 것을 발견하였다. 때로는 반갑기도 하고, 부끄러움과 미안함을 느끼기도 하였다. "그래, 나도 그렇게 했더니 참 잘 되었어"라던가 혹은 "아, 그때 정말 그러지 말았어야 했는데..." 하는 생각이 많이 들었다. 이러한 공감적 감정과 더불어 책의 내용은 어느덧 내 이야기가 되어버리는 신기한 마법이 펼쳐졌다. 책의 마지막 부분에 제자들의 학창 시절, 졸업 후 현장에서의 다양한 관점을 함께 실어 낸 것도 훌륭한 구성이다. 청출어람이라는 말을 그 어느 때보다 절감하는 순간이다.

이지현
서울여자대학교 산업디자인학과 교수

UX 디자인을 처음 공부하는 학생들은 늘 어려움과 막막함을 호소하며, 이들을 가르치는 교수들도 이 어렵고 복잡한 분야를 어떻게 잘 가르쳐야 할지 많은 고민을 한다. UX 디자인 분야는 흉내 내긴 쉬우나 잘하기는 쉽지 않아서, 막상 유명 프로세스만 따라 하거나 겉으로 보여지는 결과물만 모방하다 보면 그 본질과 핵심을 놓치기 때문이다.

이때 필요한 것이 학생의 눈높이에서 이루어지는 교수, 선배의 친절한 조언과 경험담, 통찰력 있는 피드백 등이다. 혹 이런 내용이 담긴 생생하고 친절한 책이 있을까 하고 상상만 해 왔는데, 이현진 교수님께서 마침 이런 목적에 찰떡같이 부합하는 길라잡이 책을 만들어 주셨다.

UX 디자인을 처음 공부할 때 잦은 실수를 하며 어려움을 느끼게 되는데, 이 책은 마치 친절하고 엄격한 교수 혹은 선배가 가까운 거리에서 다독여주고 조언을 주듯이 생생하고 캐주얼한 비유를 통해 배우는 이를 도와준다. 이러한 미덕은 기존의 다양하고 어려운 UX 디자인 도서에서 찾기 힘든 독특한 면이며, 멘토가 필요한 사람들에게 단비와 같은 소중한 책이 될 것으로 확신한다.

또한, UX 디렉터 출신으로 UX 디자인을 가르치는 일을 하는 나도 이현진 교수님의 글을 통해 때론 공감하고 위로를 받았으며, 소중한 조언을 듣는 느낌이 들었다. UX 디자인을 가르치거나 후배들을 이끄는 위치에 있는 교육자, 실무 선배들도 이 책을 통해 학생들과 후배들의 마음을 이해하고 성장을 돕는 더 훌륭한 멘토가 될 수 있을 것 같다.

부모의 마음이 느껴지는 이 책이 UX 디자인 분야에서 참 소중하고 따뜻하고 통찰력 있는 책으로 오랫동안 많은 후배에게 사랑받길 희망한다.

서동수

홍익대학교 디자인 컨버전스 학부 교수

이현진 교수님과 오래도록 함께 일해 온 동료 교수로서 이 책의 출간 소식에 기쁘고 감회가 크다. 20년 전, 우리는 멀티미디어 디자인 전공이라는 새로 생긴 학과에 신출내기 교수들로 임용되었다. 새롭게 등장하는 디지털 테크놀로지와 디자인의 만남에 관한 연구 특성상, 필연적으로 존재하는 첨단성과 개방성, 그리고 다양성과 융합성이 당시 몹시 낯설고 불안하게 인식되던 것을 기억한다. 무엇을 하는 학과인지 정체성을 학생들에게 설명해 달라는 청문회를 하던 일, 미술을 가르치는 학과에서 왜 전자 부품과 납땜 인

두들을 구입하려는지 대학 본부에 설명하던 일, 학과의 존폐가 거론되는 상황에서 두 사람이 마주 앉아 디지털 미디어 디자인이라는 새로운 전공 명칭을 비장한 각오로 선정하던 일 등이 떠오른다.

다행히도 오래지 않아 학생들은 학과의 중요성과 교수들이 지향하는 바를 이해해 주었고, 어느덧 우리 전공의 선호도와 인기가 높아졌다. 20년이 지난 지금은 수많은 제자들이 디지털 미디어 업계를 선도하는 자랑스러운 얼굴들이 되어 맹활약하고 있음을 본다.

이현진 교수님의 책은 지난 세월 동안 항상 보여주시던 모습처럼 차분하고 단정하고 명료하면서도 따뜻하여 감명 깊다. 책을 읽고 있으니 어지럽게 헝클어진 마음속이 빗으로 찬찬히 빗겨지는 듯 느껴진다. 지금 이 곳, 이 시간이 설레는 출발점으로 느껴지면서 따뜻한 햇살이 가만히 비추어 드는 인상을 받았다. 이 책은 디자인 공부를 시작해 보려는 학생들에게, 또는 많은 경험으로 오히려 혼란스러워져 초심으로 돌아가고자 하는 디자이너들에게 더없이 좋은 지침과 길잡이가 될 것으로 믿는다.

들어가며

교수인 필자와 수업을 듣는 학생들 사이에는 30여 년의 커다란 시간 차이가 있습니다. 그 시간 속에서 우리 사회가 많이 변화했듯이, 디자인 분야 또한 상상할 수 없을 정도로 많이 달라졌습니다. 세계 디자인의 변방에서 디자인 선진국들의 디자인을 배우고 따라 하며 공부했던 것이 나의 대학 생활이라면, 오늘의 국내에서 디자인을 전공하는 학생들은 세계적인 무대에서도 주목받을 수준의 디자인 실력과 기술적 기반을 갖추고 있습니다. 기업과 사회에서 요구하는 디자인의 역할도, 위상도 매우 달라졌습니다.

미래의 삶을 제시하는 선도자이자, 사회의 복잡한 문제를 해결하는 중재자의 역할까지 오늘날 디자이너에게 주어진 짐이 무겁습니다. 사회적 여건이 부족했던 과거와 달리, 오늘날의 디자이너는 엄청난 사회적 기대에 부응하기 위해 준비만 하다가 좌절하기도 합니다. 이러한 좌절은 디자인의 기능적 능력이나 지식적 능력의 차이보다는 디자인에 관한 생각과 태도 차이에서 크게 영향을 받습니다. 디자이너가 가진 작은 태도의 차이가 디자인 능력과 사회적 성취에 큰 차이를 가져오는 것을 학생

들과 경험해 왔습니다. 이런 경험을 바탕으로 예비 디자이너들이 앞으로 더 큰 일을 하길 바라며 대학 생활과 디자인 공부를 하는 과정에서 갖추면 좋은 생각과 태도를 함께 고민해 보고자 합니다.

사실 디자인 수업의 현장은 디자이너의 태도나 소양에 관하여 토의할 만큼 한가롭지 못합니다. 끊임없이 쏟아져 나오는 새로운 기술과 트렌드를 붙잡는 데에도 늘 시간이 부족하고 소화해 내기 힘듭니다. 학생들은 할 일이 너무 많다 보니, 줄기도 뿌리도 보이지 않고 가지와 잎만 무성하게 자라버린 나무처럼 생각의 핵심을 잃고 과제의 혼돈 속에서 몸만 바쁘게 살아가다 졸업을 맞이하기 쉽습니다.

이렇게 공부할 것들이 홍수처럼 밀려드는 환경에서 그래도 가장 중요하고 변하지 말아야 할 생각이 무엇일지 고민을 거듭했습니다. 학기의 마지막 수업에서 기말 프레젠테이션을 마치고 겨우 30여 분을 남겨 나누던 세상 사는 이야기들과 2~3년 전부터 학생들의 강의 평가에 나오기 시작한 '좋은 말씀을 해 주셔서 좋았다'라는 글들. 이런 것들을 떠올려 보면서, 그간 수업을 오래 해 오다 보니 쌓인 좋은 이야기들을 해 보려 합니다.

미래의 디자이너는 과거나 현재의 디자인을 답습하는 데 그치지 않고, 내일을 창조해 낼 사람들입니다. 더 멋진 디자이너가 되어 아름다운 세상을 만들어 줄 독자 여러분들이 이 책을 발판 삼아 더 높은 세계로 훌쩍 비상하길 바랍니다.

언제 어디서나 UX를 생각하는 디자이너

생각으로
시작하는 디자인

모든 일에 시작이 있듯, 디자인에도 시작점이 존재한다. 시작 단계에는 디자인 문제의 인식과 디자인 전개에 관한 계획이 이루어져야 한다. 디자인의 시작점은 결국 생각하는 활동이라 할 수 있다. 시작 단계뿐만 아니라 디자인의 모든 과정에는 많은 생각이 필요하다. 각 디자인 활동의 당위성과 적절성을 판단해야 하고 다음 단계의 활동을 기획해야 한다. 즉, 디자인 과정에서 생각하기란 특정 단계가 아닌 지속적인 흐름과 같은 존재이다.

내 인생의 주인은 바로 나

지금은 홍익대 세종캠퍼스의 조형대학 전공 체계가 두 개의 학부로 통합되었지만, 조형대학이 1개 학부와 5개 전공 체제로 되어 있을 때의 이야기다. 전공 선택 없이 입학한 1학년 학생이 앞으로 선택할 전공을 담당 교수가 돌아가며 소개하는 전공 개론 수업이 있었다. 이론 수업인데다가 1학년 전체가 모두 같은 학기에 수업을 들어야 학기 말에 전공 진입 신청을 할 수 있어, 학생 수만 70여 명에 이르는 대형 강의였다. 나는 우리 전공에 올지 안 올지도 모르는 대규모의 학생들에게 전공을 소개함과 동시에, 그들을 유입해야 하는 부담이 있었다.

산술적으로 전체 인원의 5분의 1은 내게 관심을 가질 것

같았다. 내가 가려는 전공 교수의 수업을 들어보는 시간이니까. 하지만 나머지 학생은 반대로 앞으로 볼 일이 없는 교수이므로 관심이 없을 게 뻔했다. 특히 나의 경우 우리 전공에 배당된 3주를 또 1주씩 다른 세부 전공과 나눠야 해서 단 한 주의 수업으로 신입생들에게 매력 발산을 해야만 했다.

1학년을 만나는 수업은 사실 부담이 크다. 학생들은 호기심 가득한 앳된 얼굴로 강의실 앞자리에 앉거나 뒷자리를 차지하여 과감하게 수면 자세로 돌입하기도 한다. 또, 다른 과제나 책을 펴 놓고 수업의 간을 보는 등 아직 대학생이라고 부르기엔 2퍼센트 부족한 학생들이 함께 앉아 있었다. 이런 1학년 특유의 산만한 분위기는 수업에 집중하기 어렵게 만든다. 일단 수업을 진행해야 하니 조금 충격적인 서두를 던져 본다.

"여러분 중 아직 주민등록상으로 성인이 아닌 사람도 있겠지만, 대학생은 사회적으로 성인입니다. 이제 성인이니까 부모의 그늘에서 벗어나야 합니다. 나도 엄마지만, 앞으로는 부모님의 말을 듣지 마세요."

이 말을 들은 학생들의 눈동자가 흔들리고 간 보던 학생들도 자리를 고쳐 앉는다. 아마 자신의 인생에서 이런 말은 처음 들어 봤을 것이다. 그것도 자기가 엄마라는 사람이 부모 말을 듣지 말라니.

대학에 막 입학한 학생들에게 부모의 권위는 절대적이다.

그렇게 길지 않은 인생의 거의 모든 것을 그들이 관리해 왔기 때문이다. 우리 사회의 성실한 부모님들은 먹고 입고 자는 문제뿐만 아니라, 자녀의 성적 관리와 학원 스케줄을 짜거나 심지어 수능 선택 과목에 관여하기도 한다. 지원할 대학과 진형에도 전문가이다.

특히 디자인 계열의 전공을 지원한 학생은 대개 가정의 전폭적인 지원을 바탕으로, 부모님의 말씀을 잘 듣고 입시의 벽을 넘은 효자 효녀라고 할 수 있다. 여기까지의 상황은 어쩔 수 없으니 이해한다고 치자. 하지만 자녀가 대학생이 되고 난 후에도 시간표를 짜 주고 수강 과목, 성적, 장학금 문의나 진로까지 관여하는 부모들이 많다. 1학년의 행정 민원은 학생 문의보다 학부모 문의가 더 많은 것이 현실이다.

디자인처럼 사회 변화에 빠르게 대응하는 업계는 부모가 가진 현재의 상식적 판단으로는 예측할 수 없는 문제들이 많다. 이젠 자녀를 스스로의 능력과 전문가에게 맡겨야 할 때가 온 것이다. 이것이 가능하려면 학생들이 먼저 독립심을 가져야 한다. '지금까지의 보살핌은 감사했어요. 지금부턴 제가 알아서 살아 볼게요.' 학생들에게 이런 마음가짐이 생겨야만 앞으로 마주할 정글에서 살아 나갈 수 있다. 그래야 스스로 결정할 수 있으며, 이에 관하여 다른 사람에게 떠넘기지 않고 스스로 책임지는 진정한 성인이 될 수 있다.

중고등학생 때는 본인이 시험을 못 봐도 부모님에게 책임을 넘길 수 있는 핑계가 많다. 안 깨워 줘서, 챙겨 주지 않아서, 학원을 잘못 알아봐서 등등 나도 이런 말들을 들으며 수험생을 키웠다. 하지만 대학생은 이런 핑계로 자기 인생의 책임을 떠넘겨서는 안 된다.

엄마로서의 나의 경험과 우리 부모님을 비추어 볼 때, 부모는 자녀가 몇 살이 되어도 위험에 빠지지 않기를 바란다. 또 뭐라도 해 주고 싶은 마음을 쉽게 내려놓지 못한다. 그래서 90살 어머니가 70살 아들에게 차 조심하라고 당부한다는 말도 있지 않은가. 하지만 안전한 둥지에서 먹이만 받아먹다가는 높이 날아오르는 날개를 가질 수 없다. 당면한 문제의 창의적 해결이 지상 과제인 디자이너에게 안전한 환경이란 없다. 이 책을 예비 디자이너의 부모님이 읽을지는 모르겠지만, 감히 부탁드리려 한다. '이제는 손을 떼 주세요. 자녀가 디자이너로서 높이 날아오르길 바라신다면.'

가정 파괴를 선동한다는 오해를 방지하고자 다시 정리하자면, 이 부탁의 핵심은 부모와 자녀의 사이를 갈라놓으려는 게 아니라, 아이들의 독립심과 위험 부담 능력을 키우자는 것이다. 우리 자녀들은 경직된 교육 제도 아래서 수험 생활을 해 왔으며, 절대로 실수나 손해 없이 검증된 길만 안전하게 가도록 훈련받아 왔다. 하지만 이렇게 남이 만든 길만 따라가다 보면 디

자인의 미래는 어두울 수밖에 없다. 창의성을 저해하는 관행, 그리고 사회적으로 답습된 가치관과 이별하기를 교수가 아닌 선배 디자이너로서 부탁하고 싶다.

부모에게서 독립하라는 메시지는 각인 효과가 상당하다. 그래서 1학년을 처음 만나는 수업이 있으면 거의 빼놓지 않고 이 말을 한다. 이제는 부모의 도움을 받는 아들, 딸이 아니라 스스로 나의 인생을 열어 가야 한다고 말이다.

디자이너의 상상은 현실이 된다

'디자이너는 무엇을 하는 직업인가'라는 질문은 내가 대학생일 때 자주 들었던 질문이다. 그리고 대학교수가 된 이후로는 '디지털미디어 디자인은 무엇인가'라는 질문이 20년째 따라다닌다. 작년엔 코로나로 인해 졸업 전시가 온라인에서 진행되었다. 학생들이 전공 교수에게 인터뷰 형식으로 질문을 모아 웹 사이트에 올렸는데, 여기서도 첫 질문이 '교수님께 디지털미디어 디자인이란?'이었다.

나와 그 전 세대의 관점에서 디자인이란, 그림을 잘 그리는 것과 관련이 있다. 나도 디자인 전공을 선택하기 전까지 '디자이너는 그림을 멋지게 그리는 사람'으로 알고 있었다. 그리고

대학에 와서는 복도에 걸린 포스터들을 보며 '디자인은 컴퓨터로 멋있는 것을 그리는 전공이구나'라고 생각했었다. 나는 원래 공학자를 희망하다가 디자인으로 전공을 변경했는데, 당시에는 스스로가 예술가라도 된 것 같은 착각이 들어 예술적인 시도만 반복하다 첫 학기를 망친 적도 있다.

이후에도 나를 '그림 그리는 사람'으로 오해하는 사람들에게 디자인이 무엇인지 설명하는 힘든 경험을 여러 번 거쳐야 했다. "저는 그림을 그리는 게 아니라 제품을 만들어요. 냉장고, 세탁기, 자동차, 볼펜 이런 사물을 신제품으로 제안하는 일을 해요." 이렇게 말하면 그런대로 이해시킬 수 있었다. 그러다 10여 년 후에는 "웹 사이트를 만들어요"라고 했었고 요즘은 "휴대폰 앱 만드는 걸 가르쳐요." 이렇게 말한다.

나는 30여 년간 변함없이 디자인을 해 왔다. 그렇지만 디자인의 대상은 제품에서 웹으로 또 앱으로, 그리고 종합적인 서비스로 계속해서 바뀌었다. 디자인에 관해서 설명할 땐 내용을 설명하기보다는 디자인의 결과물을 말한다. 전공자에게 말할 때조차 '무엇을 디자인하는지를' 중심으로 설명하는 게 서로 이해하기 쉽다. 그러면 무언가를 탄생시키는 디자인의 본질은 무엇이며 왜 그 정의를 시원하게 설명하기 어려운 것일까.

디자인이라는 단어를 사전에서 찾아 보면 하나는 생각하기 또는 계획하기, 다른 하나는 그림이나 시각적 표현이라는 두

가지 의미가 중의적으로 사용된다. 즉 디자인이란, 생각과 표현을 함께 포괄하는 행위이다. 또 대상을 구체적으로 생각하고 그 생각을 시각적으로 표현하는 일이므로, 과학 실험이나 사회도 디자인의 대상이 될 수 있다.

가령 사회적 문제를 발견하고 생각을 통해 그 문제의 해결책을 법안이나 행정 업무로 실현한다면 이 또한 명백한 디자인이다. 내가 지금까지 해 온 일들 또한 어떤 문제를 발견하고 이해한 뒤에 현실에서 보이거나 체감할 수 있는 행위를 통해 문제를 해결하는 것이다. 예를 들어 제품이나 웹 사이트, 앱이 행위에 해당된다. 디자이너는 제품과 서비스를 통해 사용자가 기쁨을 느끼게 하거나 위험에서 벗어나도록 하고, 물건을 사거나 친구를 만나도록 한다. 사용자가 원하는 상상 속의 가치를 디자인으로 실현하는 것이다.

하지만 이런 식의 설명도 결국 듣는 사람에겐 모호할 수 있다. 이 때문에 "어떤 일을 하세요?"라는 질문에 "앱을 만들어요"라고 도돌이표처럼 대답하게 되고, 나는 앱을 만드는 사람으로 돌아오고 만다. 디자인의 본질을 이해하는 건 디자인을 잘하기 위해서도 매우 중요하다. 사실 디자인을 잘하는 것과 그림 및 코딩 기술은 크게 관련이 없다. 세상에는 아직 존재하지 않지만 사람들이 원하던 생각을 찾아내고, 그 생각이 현실에서 발현될 수 있도록 재료와 기술로 실체를 부여하는 것이 디자인

의 본질이라고 생각한다.

앞서 언급한 전공 개론 수업에서 내가 언제나 듣는 또 하나의 질문은 "디미디(디지털미디어 디자인) 전공하려면 컴퓨터를 얼마나 잘해야 해요?"이다. 이건 마치 "요리사가 되려면 채 썰기는 얼마나 잘해야 해요?"하고 묻는 것과 같다. 요리사 중에 채 썰기를 못하는 사람은 찾기 힘들 것이다. 하지만 채 썰기만 잘한다고 좋은 요리가 나올까. 손님은 요리를 맛으로 평가한다. 손님이 기대하는, 혹은 기대 이상의 맛이 나와야 좋은 요리로 인정받을 수 있다. 마찬가지로 좋은 디자인에는 사용자가 원하는 가치가 담겨 있다.

디자이너는 그 가치가 무엇인지 찾고 구현하는 전문가가 되어야 한다. 두리뭉실하던 생각을 눈에 보이는 실체와 경험으로 실현하는 것은 신비롭고 매력적이다. 디자인을 한 번 맛보면 빠져들어 금방 중독될 것이다.

디자인 감각은 타고나는가

지난 학기에는 학교에 온 지 20년 만에 1학년 전공과목 수업을 맡았다. 기술 중심의 고학년 수업과 졸업 작품에 집중하다 보면 저학년 수업은 맡을 여력이 없기도 하고, 주로 담당하는 교수님이 따로 있어 전공 교수들은 1학년 수업에 배정되지 않았다. 그런데 학부가 통합 개편되고, 연구년을 앞두면서 1년 호흡으로 진행되는 졸업 작품 수업을 맡지 않아 1학년 수업을 하게 되었다.

그렇게 맡게 된 수업의 목표는 창의적 사고의 훈련이었다. 기존 수업에서 사용하던 교재들을 살펴보다가 《생각의 탄생 Spark of Genius》이라는 보물 같은 교재를 발견했다. 이 책은 내가

경험과 느낌으로 체득해 온 창의적 사고의 원리를 이론과 사례를 통하여 확신하게 해 주었다. 다만 1학년이 보기에는 분량도 많고 내용의 스펙트럼이 너무 넓어, 스스로 읽고 이해하기에는 부담스러운 책이었다. 특히 음악, 문학, 과학 등 전 학문 분야에 걸쳐 적용되는 사례들은 웬만한 독서 이력을 가진 나에게도 버거웠다.

나는 이 책의 구성을 따르면서도 학생들에게 익숙한 미술 관련 사례들은 살리고, 상대적으로 어려워 보이는 타 학문 관련 지식은 줄였다. 여기에 내가 알고 있는 디자인 관련 사례들을 추가해 재구성하여 수업 계획을 짰고, 결과적으로 준비 과정과 온라인 수업 모두 만족스럽게 진행할 수 있었다. 이 책의 커다란 주제는 '모든 학문 분야에서의 창의적 성취는 공통분모를 가지고 있으며, 이러한 창의적 사고는 학습으로 증진된다'는 것이다. 이는 공부를 잘하려면 머리가 좋아야 하고 미술을 잘하려면 감각이 있어야 한다고 믿는 우리 사회에 만연한 생각, 그리고 타고난 재능에 관한 보편적 믿음과 상반되는 주장이다.

나는 소프트웨어 개발자나 엔지니어와 협업한 경험이 비교적 많은 편인데, 그들에게 직업을 디자이너라고 소개하면 열에 아홉은 색감에 관한 이야기를 꺼낸다. 본인은 색채 감각이 너무 없어서 어떤 색을 써야 할지 모르겠다며 말이다. 흔히 색채 감각은 선천적 감각이 뛰어난 전문가의 대표적인 마술적 능

력이라고 여겨진다. 하지만 아이러니하게도 색채학은 아리스토텔레스, 괴테, 뉴턴 등 철학자와 물리학자들이 토대를 세웠다. 그리고 심리학에 근거한 원리에 따라 컴퓨터 알고리즘으로도 괜찮은 배색을 만들 수 있다.

특히 현재는 인간의 인지 능력을 뛰어넘는 수백만 가짓수 이상의 색이 컴퓨터로 제작되었고, 모든 색이 디지털 값으로 대체 가능하다. 디자인 분야 중에 자동화 및 인공 지능화가 가장 손쉬울 것으로 예측되는 것이 바로 색채 분야이다. 하지만 색채 전문가의 경우 색을 구분하는 훈련이 많이 되어 있어 색감이 일반인보다 더 뛰어난 것은 사실이다. 감각도 선천적인 것보다는 경험과 훈련으로 만들어지는 부분이 더 크고 중요하다.

다시 창의적 사고로 화제를 돌리면, 공부와 마찬가지로 디자인도 훈련을 통해 지적 능력과 감각이 생긴다. 여기에 본인의 관심과 애정만 충분히 더해지면 미래를 예측하는 초능력도 생긴다. 뭐라고 말로는 설명할 수 없지만, 이 디자인이 잘 나올지, 못 나올지를 미리 알 수 있게 된다. 회사의 팀장이 어떤 디자인 사안에 관해 부정적으로 반응할 때는 내면적 경험이 말해 주는 깊은 뜻이 있을 것이다.

이제 디자인에 관해 말할 때 유전적으로 물려받는 지능이나 감각 이야기는 그만했으면 좋겠다. 대신 훈련과 애정과 몰입으로 디자인 능력을 키워 나가도록 하자. 창조적 사고가 학습

된다는 명제는 책에서도 확인할 수 있지만, 존재 자체가 증거인
업계의 고수들이 너무나도 많다.

디자인 **프로세스와** **된장찌개**

디자인 프로세스란 디자인을 완성하기까지 수행하는 작업의 내용과 방법, 그리고 각 작업들의 순서나 구성을 말한다. 요리의 레시피가 어떤 재료를 얼마나 준비하고 어떻게 손질하며, 어떤 도구로 얼마나 오래 요리하는지 설명하듯이, 디자인 프로세스에도 디자인하는 법을 설명할 수 있는 세부 작업과 전체 과정이 포함되어 있다.

　　디자인 프로세스를 따라서 디자인 활동을 하다 보면 완성된 디자인에 이르게 된다. 요리의 레시피가 요리 종류에 따라 시간 여유가 없을 때, 상당한 비용 투자가 가능할 때 또는 채식주의자 전용 레시피가 따로 있는 것처럼 디자인 프로세스도 상

황에 따라 다르게 선택된다. 하지만 레시피와 달리 그대로 따라 한다고 해서 결과물의 수준이 보장되지는 않는다. 사실 디자인의 묘미는 그 과정을 베끼듯이 따라가는 것에 있는 게 아니라 디자인 프로세스를 유연하고 적절하게 변주하는 능력에 있다. 바로 집집마다 레시피가 다른 된장찌개처럼 말이다.

디자인 프로세스를 설명하는 수업이라면 먼저, 각자가 아는 된장찌개 끓이는 방법을 말하게 한다. 어느 레시피나 된장과 두부는 공통으로 들어가지만, 그 외에 준비하는 재료들은 학생마다 제각각이다. 해물 베이스로 하는 학생, 고기를 넣는 학생, 채소만 쓰는 학생 등 다양하다. 사용하는 채소의 종류도 다양한데, 호박이나 감자가 일반적이기는 하지만 그 외에도 여러 채소가 나온다(고추나 양배추를 넣는 집도 있다). 재료를 넣는 순서도 다양하다. 된장을 풀어 주는 시점과 간을 맞추는 방법도 사람마다 다르다. 30분 이상 걸릴 것 같은 요리법이 있는가 하면, 라면 끓이기와 크게 다르지 않게 시판 소스를 쓰는 간편한 방법도 있다. 레시피는 모두 다르지만 저마다의 맛과 개성이 있고 저마다의 방법으로 효과적이다. 그리고 모두 충분히 훌륭한 된장찌개이다.

디자인 프로세스도 마찬가지다. 된장찌개를 만들 때 된장과 채소, 두부 등 큰 틀이 존재하지만, 다양한 응용이 가능하고 그 나름의 맛과 개성이 존중되듯이, 디자인 프로세스도 아주

기본적인 틀은 존재하지만, 완성 단계로 가는 세부 작업은 디자이너의 역량이다. 엄마나 할머니가 간도 안 보고 대충 만든 된장찌개가 나에겐 가장 맛있는 것처럼 경험 있는 디자이너는 물 흐르듯 유연하고 본능적으로, 그리고 자신만의 방법으로 디자인 과정을 진행한다. 물론 이런 과정이 자연스러워지려면 디자인을 많이 경험해 봐야 한다.

그러면 아직 디자인의 경험이 적은 학생들은 어떻게 진행해야 할까. 일단 기본 레시피에 충실해야 한다. 그리고 디자인해 나가면서 내가 잘하는 부분과 잘 못하는 부분을 평가해 보고, 부족한 부분은 시간을 들여 더 노력하거나 잘 맞는 방법을 찾는다. 잘 되는 부분을 찾았다면, 그 점이 많이 부각되는 디자인에 더 관심을 기울이고 경험을 넓힌다. 이런 과정을 여러 번, 골고루 반복해 본다. 옷을 많이 입다 보면 내게 맞는 패션 스타일을 찾듯이, 디자인을 다양하게 경험하면 내게 맞는 디자인 방법이 몸에 밴다. 그리고 그 방법은 오랫동안 나와 함께하면서 반복되고 변주될 것이다.

그런데 재작년에 한 수업에서 이 말을 하려고 된장찌개 이야기를 꺼냈더니, 아뿔싸. 더 이상 학생들은 된장찌개를 직접 끓여 먹지 않았다. 먹기는 해도 만들어 본 적 없는 세대가 등장한 것이다. 자취를 한다 해도 간편식이나 배달 음식을 주로 먹는 학생들은 된장찌개 끓이는 방법의 자유와 다양성에 공감할

수 없었다. 올해 들어 인기가 높아진 밀키트를 경험해 보니, 밀키트는 재료와 과정에서의 자유를 허락하지 않았다. 시대가 이렇게 변했으니 이젠 수업 내용을 바꿔야 한다.

이 책을 읽는 독자들은 디자인 프로세스의 속성을 이해하기 위해 우리 집 대표 메뉴에 담긴 요리 노하우를 알아 보거나 요리 과정을 자세히 관찰해 보길 바란다. 그리고 왜 그 방법대로 하는지 질문도 하자. 그리고 경험이 적은 내가 그 요리를 하려면 어떻게 하는 게 좋을지도 생각해 보자. 하긴, 디자인 프로세스도 이제 데이터와 인공 지능의 발전에 따라 표준화될 상황에 놓여 있으니 디자이너에게도 디자인 과정의 선택과 운영의 자유가 제한될 날이 머지않았을 수 있다.

몸으로 생각하는 디자인

나의 수업에서 가장 많이 거론된 유명인이 있다면 단연 김연아 선수가 1위이다. 그 다음은 스티브 잡스$^{Steve\ Jobs}$, 그 이후는 뚜렷하지 않고 수업의 성격과 사회 상황에 따라 달라진다. 김연아 선수가 여러 차례 언급된 이유는 우선 대중적으로 잘 알려져 있고 우리나라를 대표하는 선수로서 개인적 성과도 우수하며, 학생들과 비슷한 청년 세대이기 때문이다. 김연아 선수와 관련한 질문 몇 개만 해도 학생들은 내가 뭘 말하려 하는지 바로 알아챈다.

질문 1. 김연아 선수가 피겨 관련 책을 보면서 경기할까?

질문 2. 김연아 선수는 대회 출전을 위해 해당 동작을 몇 번 연습 했을까?

질문 3. 김연아 선수는 연습을 하면서 몇 번 넘어질까?

독자 여러분도 이미 내 의도를 눈치챘을 것이다. 디자인은 피겨 스케이팅과 매우 유사하다. 그리고 디자인 수업은 초보자들이 아이스 링크 주변의 바를 잡고 한 바퀴씩 도는 훈련을 하는 과정과 비슷하다. 마음은 김연아라도 아직 내 몸의 능력은 초보자인 것을 인정하고 우선은 링크 돌기에 집중해야 한다. 질문처럼 피겨 선수가 책을 보면서 경기를 할 수는 없고 책을 많이 읽었다고 해서 경기를 잘하는 것도 아닌 것처럼, 디자이너도 책을 많이 읽는다고 좋은 디자인을 할 수 있는 건 아니다.

디자인을 잘하기 위한 소양과 지식은 중요하지만, 더 중요한 건 디자인 연습이다. 그것도 자주, 많이, 오래 해야 디자인 역량이 생긴다. 마치 선수들이 반복된 훈련 끝에 아이스 링크에서 자연스럽게 춤도 추고, 연기도 하는 것처럼 디자인 씽킹과 디자인 활동에 익숙해져야 자연스럽게 디자인을 할 수 있다. 피겨 스케이팅에서 반복된 훈련으로 자세와 감각이 몸에 배면, 그때부터 초보자는 보여 줄 수 없는 아름다운 선과 감정이 나온다. 디자인도 그런 것이다. 그러므로 나의 첫 번째 디자인에서 프로

의 향기가 나기를 바라지는 말자. 책을 보고 그대로 따라 해도 결과가 잘 안 나오는 것은 당연하다. 수업에서 교수님이 하라는 대로 다 해 보아도 결과는 시원찮을 수 있다. 원래 처음에는 잘 안된다. 첫 연습에서 한 번 넘어졌다고 마음 편하게 생각하자.

이번엔 자신에게 질문을 던져 보자. 연습인데도 넘어지는 걸 너무 두려워하지는 않았나? 한 번에 클린 연기를 하려고 처음부터 너무 애쓰진 않았는가. 넘어지지 않으려다 보면 새로운 모험을 시도하지 않게 된다. 넘어지면 과제 진행이 늦어지고, 학점이 깎인다고 생각하니까. 100점을 할 수 있는 일도 넘어지지 않으려고 80점까지만 하게 된다. 하지만 그렇게 해서는 김연아처럼 될 수 없다.

나는 과제를 줄 때 너무 자세한 가이드는 제공하지 않는다. 넘어질 수 있는 여지를 많이 만들어 두는 것이다. 넘어지는 그 순간을 몸이 기억하게 하고 싶다. 일상적으로 넘어지다 보면 넘어짐에도 기술이 생겨 덜 다치고 빨리 회복하게 된다. 그러므로 내 디자인의 잘못된 점을 뒤늦게 발견했을 때, 자책하지 말고 앞으로는 이러지 않을 것에 기뻐하자. 뭔가 잘못되어 목표와 다른 길에 접어들었다면, 지금까지 투자한 것에 대한 미련을 버리고 원점으로 돌아가자. 이런 일은 프로 디자이너에게도 늘 있는 일이다. 오죽하면 반복적 디자인 과정Iterative Design Process이라는 디자인 특성까지 있을까.

창의적 사고의 훈련 방법 중에 '몸으로 생각하기^{bodystorming}'
가 있다. 이것도 피겨 스케이팅과 연계할 수 있는데, 몸의 느낌
과 사고 과정이 동화되면서 행동과 생각이 자연스럽게 연결되
는 아이디어 도출 방식을 말한다. 우리가 운전이나 자전거, 스케
이트, 피아노 등을 처음 배울 때 익숙해지기까지는 상당히 많은
시간과 연습이 필요하다.

하지만 이 행동이 몸에 익으면 의식하지 않고 해당 작업을
할 수 있게 된다. 이런 상태를 무의식적 경험이라고 한다. 몸으
로 기억하는 경험이 축적되면 행위의 수준이 달라진다. 몸으로
생각하기의 감각은 도구로도 확장되어 라켓이나 붓, 첼로 활 등
의 도구가 몸의 일부처럼 느껴지는 감각과 사고를 만들어 낸다.
이런 경지에 오른 사람들은 TV 프로그램에서 달인으로 소개되
기도 한다. 같은 관점에서 봤을 때 김연아 선수도 몸으로 생각
하기의 달인이라고 할 수 있다.

디자인에서도 마찬가지이다. 디자인을 하다 보면 성과와
감정이 동화되어 작업을 통해 기분이 좋아지거나 불편해지기도
한다. 결과가 객관적으로 판단되기 전에 뭔가 잘못되고 있음을
마음이 먼저 불편하게 느끼는 것이다. 과제를 하다가 문제를 만
났을 때 내 몸도 아픔을 느낀다면 일단 내가 성장하고 있다는
의미이다. 과제와 내가 하나가 되어 동시에 진동하는 것이다.

이제는 아쉽게도 김연아 선수가 은퇴하여 계속 언급할 수

는 없다. 하지만 그녀는 의미 있는 메시지를 전하는 뮤즈이며,
내 마음속에서 여전히 몸으로 생각하는 경기를 뛰고 있다.

디자인 만능 열쇠, 더블 다이아몬드 모델

앞서 디자인 프로세스를 된장찌개 끓이기에 비유했듯이, 디자인의 방법은 다양하기도 하거니와 그 나름의 개성과 이유가 있다. 요리가 맛있으면 그만인 것처럼, 디자인이 잘 나온다면 방법이야 무슨 상관이겠는가. 하지만 맘대로 요리를 하라고 하면 갈피를 잡기 어려운 것처럼, 디자인 결과물의 질을 어느 정도 보장하기 위한 기본적인 디자인 방법이 존재한다.

수능의 기억이 명확히 남아 있는 나이의 학생들이라면 문제 풀기와 디자인하는 방법을 연결 지을 수 있을 것이다. 문제를 잘 맞히려면 어떻게 해야 할까? 우선 문제를 잘 읽어야 한다. 문제가 뭘 묻는 것인지를 파악한 뒤, 질문의 핵심이 확인되면

그때부터는 계산이나 논리를 사용해 문제를 풀거나, 선택지를 하나씩 검토하여 마지막으로 답을 체크한다. 여기서 시간이 남거나 공부를 잘하는 학생은 한 단계를 더 거치는데, 과연 내 답이 맞는지 재검토하는 것이다.

디자인의 과정도 수능 문제 풀이와 기본적으로는 같다. 디자인 과제가 주어지면 무엇을 원하는 건지 핵심을 잘 파악해야 하고, 이를 해결하는 디자인 해결안을 생각해야 한다. 또 해결안이 정말 맞는지 검토해야 한다. 아무리 다양한 디자인 문제가 나와도 디자인 과정은 이 범위를 벗어나지 않는다. 이러한 방식은 대한민국에서 입시 공부를 해 본 학생이라면 누구나 잘 알고 있을 것이다.

여기까지 읽고 나면 디자인 방법을 다 아는 것 같기도 하고 하나도 모르는 것 같아 헷갈릴 수 있다. 음식을 먹긴 했는데 배가 부르지 않을 때처럼 말이다. 앞서 설명한 수능 기반(문제해결 기반) 사례의 부족함을 채우고 싶다면, 디자인 프로세스의 기본형인 더블 다이아몬드 디자인 모델을 사용하기를 추천한다.

사실 내가 하는 거의 모든 수업에서는 학년과 상관없이 1~4학년 학생 모두 더블 다이아몬드 모델만을 사용한다. 어떤 수업은 매주 더블 다이아몬드 모델과 수업 프로젝트 진행을 비교한다. 지겨울 정도로 모델 설명을 반복하여 학기를 마치고 나면, 머릿속에 두 개의 물결들이 떠다니는 지경이 된다. 이렇게

시간이 흐르고 나면 내가 아는 건 하나밖에 없는데 모든 디자인 문제들이 그 안에서 해결되는 신비한 경험을 하게 된다.

학교 밖에서 외부 활동을 했거나 취업한 학생들이 이러한 경험을 고백하곤 한다. 이를 통해 수많은 지식을 귀동냥 수준으로 들어서 아는 척하는 것보다, 중요한 하나를 온몸으로 경험하며 나의 것으로 만드는 훈련이 훨씬 소중함을 확인할 수 있었다. 물론 기본기에 익숙해지면 다음 단계에는 다른 기술이나 지식도 갖춰야 하지만, 디자인 입문자의 경우 제대로 아는 하나가 다음 단계로 나아가는 디딤돌이 된다.

다음 페이지의 더블 다이아몬드 디자인 프로세스 모델은 2004년에 디자인 카운슬The Design Council이라는 영국의 디자인 진흥 기관에서 제시한 디자인 프로세스의 개념 모델이다. 디자인 카운슬은 우리나라의 한국디자인진흥원과 유사한 역할을 하는 기관인데, 역사가 깊고 세계 디자인 업계에서 중요한 역할을 하고 있다. 디자인 카운슬 사이트에는 2019년에 업그레이드한 확장판 더블 다이아몬드 모델을 게시 및 홍보하고 있지만, 우리에게는 기본이 중요하므로 원조 모델을 중심으로 내용을 살펴보고자 한다.

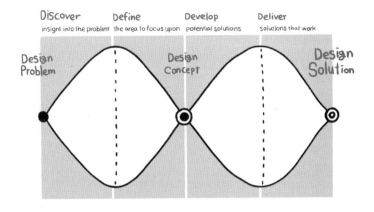

이 모델의 큰 틀은 두 개의 다이아몬드 형태가 이어져 있으며, 이어진 다이아몬드의 횡축을 보면 시작점과 두 다이아몬드의 연결 지점, 그리고 끝점까지 총 3개의 점을 확인할 수 있다. 양 끝점은 디자인의 문제가 주어지는 처음과 디자인 해결안이 확정되는 프로젝트의 마무리 시점을 뜻한다. 중간점이 매우 중요한데, 이 지점을 '디자인 문제가 정의되는 지점'Problem Definition또는 '디자인의 방향이 설정되는 지점'Design Concept이라고 부르기도 한다. 이것을 문제의 정의라고 부르는 경우 시작점의 문제 정의Problem: Project Statement와 헷갈리므로, 후자의 디자인 콘셉트(엄밀히 말하면 디자인 콘셉트는 중간 점보다 약간 오른쪽에 위치하긴 하지만)로 설명하려 한다.

앞서 설명한 수능 문제 풀이식 디자인 프로세스(문제를 읽고 – 문제가 원하는 바를 찾아서 – 방향 설정을 하고 – 문제를 푼 뒤 – 검증해 보고 – 풀이를 완료한다)의 논리를 더블 다이아몬드 모델에도 대입힐 수 있다. 문제를 인지하고 Design Problem(시작점) – 문제를 이해해서 Discover(첫 다이아몬드의 왼쪽) – 문제가 원하는 핵심을 찾고 Define(첫 다이아몬드의 오른쪽) – 핵심을 해결하는 디자인 방향을 정하여 Design Concept(중간점) – 디자인을 수행하고 Develop(두 번째 다이아몬드의 왼쪽) – 여러 디자인 안을 정리하고 검토하여 Deliver(두 번째 다이아몬드의 오른쪽) – 최종 디자인을 완성한다 Design Solution(끝점). 결국 같은 단계인 셈이다. 그런데 이 모델이 보다 완전하게 느껴지는 이유는 모델의 시각적 표현이 디자인 활동의 속성과 다양한 응용 가능성을 내포하고 있기 때문이다.

모델을 다시 처음부터 따라가 보면 처음에는 점 하나로 시작해 발견 Discover 단계에서 점점 면적이 넓어진다. 문제를 잘 이해하기 위해 여러 가지 활동을 다양한 방법으로 사용한다는 뜻이다. 이 활동을 통하여 디자인 문제를 이해하기 위해 수집한 정보가 많아져 마름모의 세로 폭도 넓어진다. 정의 Define 단계에서는 마름모의 면적이 점점 줄어드는데, 수집한 정보들을 분석 및 가공하여 점차 의미 있는 정보들로 추려 내는 것을 의미한다. 이는 어떠한 발견이 바로 디자인 해결안으로 대응되지 않고,

먼저 그것을 대표하는 문제의 핵심 구조로 좁혀져야 함을 보여준다.

이 단계는 중간점인 디자인 콘셉트로 압축된다. 디자인 문제의 핵심은 점과 같이 분명하고 압축된 메시지이다. 중간점을 통하여 전반부의 디자인 활동은 문제의 핵심을 찾아내는 것으로 요약된다. 그리고 이 점은 디자인 아이디어를 전개하는 후반부 마름모의 방향타가 된다.

이후의 디자인 개발^{Develop} 단계에선 디자인 콘셉트를 구현하는 디자인의 실체가 제시된다. 우리가 상식적으로 디자인이라고 생각하는 제작 행동들이 이 단계에서 수행된다. 디자인 해결안을 생각하고, 시각화하고, 변경해 보고, 제작해 보는 창의적 활동들이다.

개발 단계의 모습을 보면 디자인 콘셉트 점에서 출발하여 마름모의 면적이 차츰 늘어난다. 이러한 모양은 무엇을 의미할까? 여러 가지 해결안을 많이 생각하고, 많이 그리고, 많이 만들어 보라는 의미이다. 여기에서 이 모델이 담고 있는 깊은 뜻이 드러난다. 많이! 아주 많이! 생각하고 만들자. 디자인의 답은 하나가 아니다. 여러 가지 답을 되도록 많이 내는 것이 디자인 개발 단계의 지상 과제이다.

이 부분을 수업할 때가 가장 어렵다. 생각과 디자인을 많이 해야 하는데, 학기 말에 결과물이 나오려면 항상 배정 시간

이 부족하기 때문이다. 다음 단계인 디자인 구현 및 평가^Deliver 단계를 보면 마름모의 면적이 점점 줄어 최종 해결안의 점으로 수렴된다. 아이디어를 많이 냈어도 프로젝트의 결론은 하나의 디자인이어야 하므로 이 단계에서는 도출된 디자인들을 정리하고 적절한 기준으로 평가하여 가장 좋은 디자인을 최종 결정한다. 이렇게 더블 다이아몬드 모델은 시각적 표현을 통하여 디자인 활동에서 생각이 확산하는 단계와 수렴되는 단계를 구분해주고 단계별 목표를 만들어주며, 과제의 일정 관리도 가능하게 한다.

앞의 설명에서 말했듯이 이 모델은 다양하게 응용될 수 있다. 이건 또 무슨 의미일까? 모델의 구성 요소인 두 개의 마름모와 세 개의 점을 활용해 크기와 길이, 폭을 변주하여 디자인 프로젝트의 성격에 맞는 디자인 프로세스를 적용할 수 있다. 앞 마름모가 크고 뒤의 마름모가 작은 프로젝트는 초기 리서치가 중요한 프로젝트이다. 반대로 뒤의 마름모가 커진다면 다양한 디자인 해결안과 디테일한 디자인 완성도가 중요한 프로젝트이다. 앞 마름모가 좌우 폭은 길지만 상하 길이가 길지 않다면, 그 프로젝트는 적은 종류의 리서치 활동을 장기간 진행하여 문제를 이해하는 프로젝트이다. 여기에 구체적인 타임라인을 가로축에 붙인다면 프로젝트 관리 도구가 된다.

한 시간 안에 특정 이모티콘을 디자인하는 짧은 작업 시

간의 과제가 있다고 가정하자. 먼저 모델의 전반부인 리서치 마름모에 20분, 후반부의 제작 마름모에 40분을 배정한다. 그다음, 세부적으로 발견에 10분, 정의에 10분, 디자인 개발에 20분, 최종 디자인 구현에 마지막 20분을 할애한다. 이런 식의 과정 배분을 통하여 짧은 시간이지만, 설득력 있는 사고 과정을 갖춘 디자인 결과물을 완성할 수 있다. 하나의 모델이지만 이렇게 여러 가지 디자인 상황에 응용이 가능한 디자인 만능 열쇠이므로, 애정할 수밖에 없다.

더블 다이아몬드 모델을 프로젝트에 매핑하여 유연하게 관리할 수 있다면, 디자이너로서 홀로서기가 가능한 상태라고 생각한다. 디자인을 잘하기 위해 많은 것을 알아야만 하는 것은 아니다. 그러나 아는 것은 제대로, 내 몸의 일부처럼 확실히 이해해서 몸의 근육을 쓰듯이 자주 사용하고 다듬자. 그러다 보면 다이아몬드 두 개만 그려도 내가 어느 지점에 있는지, 다음엔 무엇을 해야 하는지, 이 작업은 어떻게 진행해야 하는지 본능적으로 느껴질 것이다.

한 발 떨어져서 디자인 바라보기

학창 시절에 누구나 한 번쯤은 사생 대회를 경험했을 것이다. 경치 좋고 더불어 놀기도 좋은 유명 장소에 가서 하거나 교내 행사로도 하는 이 대회는 어떤 풍경이나 대상을 보고 자신의 느낌대로 종이에 옮겨 그리는 것을 목적으로 한다. 개인적으로 사생 대회라고 하면 경복궁의 경회루가 생각난다. 참가 학생들의 명당이었던 그곳은 멋진 건물과 산, 그리고 연못이 한곳에 있어 멋진 작품을 만들어 낼 수 있는 장소이다. 하지만 동시에, 뻔한 구도를 벗어나려면 창의성을 발휘해야 하는 장소이기도 하다. 이번에는 우리가 사생 대회에서 풍경을 그렸던 추억을 구체적으로 떠올려 보면서, 풍경화 그리기의 사고 과정을 디자인

과 비교 분석하고자 한다.

우선 미술 도구를 챙겨 들고 경회루 앞에 도착한 자신을 상상해 보자. 이제 막 도착했다면 주변을 한 바퀴 돌아보며, 앉을 자리를 찾을 것이다. 누가 봐도 명당이라고 할 아주 전형적인 곳이 있는가 하면 여기가 경회루인지 아닌지 알 수 없을 정도로 평범하지만, 내게는 특별해 보이는 풍경이 펼쳐진 곳도 있을 것이다. 자리를 잡는 것은 내 그림이 어떤 내용을 담게 될지 상상하는 기획 행위이기도 하다. 그림의 대상을 정하고 나면 자신의 생각대로 보이는 섬세한 위치를 잡아야 한다. 대상으로부터 멀리 또는 가까이 움직여 보고, 보이는 각도도 변형해 보면서 위치를 숙고하여 결정하면 그제야 도구들을 펴고 정리한다.

이제 준비가 다 되었다. 맨 먼저 무얼 해야 할까? 눈앞에는 경회루의 풍경이라는 현실reality과 아직은 하얀 종이일 뿐이지만 내가 본 현실에 생각을 더하여 표현할 화면model이 주어져 있다. 종이 위의 모델은 내가 본 현실 세계를 추상적으로 표현하는 도구이다. 이를 통해 현실의 규모와 복잡성 때문에 잘 보이지 않던 의미를 발견할 수 있다. 디자인에서 문제를 이해하는 과정은 결국 현실을 추상화하여 이해하기 쉬운 모델로 변형하고 숨겨진 문제의 핵심을 찾아내는 과정이다. 풍경화는 현실을 많이 추상화하거나 변형하지는 않는 편이지만, 작가의 의도가 드러나도록 표현적 재구성을 한다는 관점에서 실제 풍경의 모

델로 해석할 수 있다.

다시 풍경화를 그리는 시점으로 돌아가 보자. 나는 풍경(현실)을 자세히 관찰한다. 나는 무엇을 보고 있으며, 그들은 어떤 형태적 특징이 있는지, 어떤 느낌을 주는지, 특히 마음에 드는 부분은 어떤 것인지를 생각한다. 그리고 풍경(현실)과 종이(모델)를 번갈아 보며 3차원의 커다란 현실이 2차원의 작은 종이 안에 어떻게 들어올지 생각한다.

여기서 그림을 좀 그려 본 학생들은 구도를 잡기 시작한다. 눈으로 형태의 비례와 크기를 가늠하면서 간단한 선을 가지고 종이를 나누어, 생각한 것이 잘 들어갈 수 있도록 배치한다. 내가 본 것을 표현하는 모델의 기초 단계이다. 스케치가 점차 완성됨에 따라 종이 안에는 형태가 나타나기 시작한다. 구체적인 표현이 필요한 부분에는 형태 묘사가 점점 더해지고 기초 채색도 시작된다.

이 정도 시점이 되면 풍경화를 많이 그려본 학생들에게 나타나는 반복적인 행동이 하나 있다. 바로 그림을 그리다 말고 뒤로 물러서서 그림을 바라보는 것이다. 이제 이 행위를 '뒤로 가기'라고 부르도록 하자. 분명히 사생 대회의 목적은 종이에 내가 본 현실을 옮겨 담는 것이고, 이제는 열심히 종이 앞에서 선을 그리고 채색해야 하는데, 왜 뒤로 물러서서 그림을 빤히 바라봐야 할까? 뒤로 가기의 의도는 무엇일까?

나는 그림이 완성되어 갈수록 더 자주 작업을 멈추고 뒤로 가기를 하는 편이다. 각자 이러한 경험을 떠올려 보자. 아마 뒤로 물러설 때 작업 중인 그림을 관찰하면서 이런 생각을 했을 것이다. 종이 전체가 객관적으로 보이는 위치에서 현재 작업이 내 생각대로 되고 있는지, 어느 정도 진행되었는지를 확인하고 이제 어느 부분을 더 그리거나 수정할 것인지를 결정할 것이다. 그리고 그림 앞으로 다가가 방금 생각했던 계획들을 실천에 옮기고 다시 뒤로 가서 지금 한 작업이 맞게 수행되었는지 확인한다. 이 작업은 그림이 완성될 때까지 여러 번 반복된다. 멋진 풍경화의 완성에서 '뒤로 가기'는 아주 중요하다.

디자인을 완성하기 위하여 풍경화 그리기에서 뒤로 가기와 같은 역할을 하는 것이 디자인 콘셉트이다. 보통 디자인 콘셉트는 언어나 다이어그램같이 추상적으로 표현되며, 실제 디자인 결과물에 눈으로 보이진 않는다. 하지만 구현하는 디자인 행위에서 한 발 뒤로 물러나 디자인을 바라보면 콘셉트를 발견할 수 있다.

풍경화 그리기 초반부에 자리를 잡듯이 디자이너는 사용자의 환경과 사용 상황, 시장 상황 등의 커다란 현실 세계를 여러 가지 방법으로 이해하고, 어떤 경험을 디자인에 반영해야 하는지를 찾는 '자리 잡기'를 한다. 디자인이 아직 작업에 들어가지는 않았지만, 결과물의 가치와 구현 방향을 추상적으로 정했

을 때 그것이 디자인 콘셉트가 된다.

이는 풍경화의 '뒤로 가기'처럼 현실의 물질적 표현에서 조금 떨어져서 디자인을 객관적으로 판단하고 다음 진행을 안내하는 이정표의 역할을 한다. 그러므로 디자이너는 마치 풍경화를 그릴 때 뒤로 가 작업 전략을 다듬듯이 디자인을 하면서 지속적으로 콘셉트가 잘 반영되고 있는지를 확인해야한다. 디자인 작업 자체에 너무 몰입되어 세부적인 부분에만 연연하게 되면, 왜 이 디자인을 하고 있는지 목표를 잃는 경우도 있다. 결국 디자인의 디테일이 마음엔 들지만, 그게 왜 좋은 디자인인지 설명할 수 없는 디자인이 나올 수 있다.

풍경화에 비유하자면, 부분적으로는 잘 그렸는데 화면의 구성과 조화가 맞지 않는 이상한 그림이 되는 것이다. 그러므로 항상 작업 책상에 디자인 콘셉트를 붙여 두고 이를 기준으로 생각하고 판단하는 습관을 갖도록 하자. 풍경화의 관람객이 한 발 떨어져서 그림을 감상하듯이, 디자인 평가자나 사용자도 디자이너와는 조금 다른 시각으로 한 발 떨어져서 나의 디자인을 바라본다는 것을 잊지 말자.

좋은 아이디어를 떠올리는 습관

앞서 디자인이란 어떤 것을 구체적으로 생각해서 그 생각을 눈에 보이게 표현하는 일이라고 정리했다. 보통 잘 알려진 디자인 활동이나 디자인 전공의 교과 과정에서 생각을 눈에 보이게 표현하는 작업은 내용을 눈으로 확인할 수 있어서 비교적 이해가 쉽다. 디자인이 표현을 배우는 수업으로 보이는 이유가 여기에 있다. 그런데, 디자인 전반부에서 구체적으로 생각한다는 것은 어떤 의미일까?

이 작업은 눈에 보이지 않는다. 생각이기 때문에 눈에 보이지 않는 것은 당연하지만, 보이지 않으니 이해가 어렵다. 이 과정에 관한 이해의 수준이나 적용 범위도 디자이너마다 천차

만별이다.

최근 학문적으로 유행한 키워드 중에 '디자인 씽킹Design Thinking(디자이너가 디자인 과정에서 사용하는 창의적인 전략)'이라는 용어가 있다. 사실 이건 디자이너들이 늘 해 오던 일이다. 보이지 않게 말이다. 비즈니스 분야에서 디자이너의 사고방식에 관심을 가지면서 디자인 씽킹의 개념은 보이게, 티나게, 그리고 대중적으로 알려지게 되었다. 이제는 세계의 유명 비즈니스 스쿨들이 디자인 씽킹을 교육하고 있다. 전 세계의 CEO 또는 경영진들이 디자인 씽킹을 이해한다면 디자이너로서도 경영자들과의 원활한 의사 소통 수단을 확보한다는 의미이므로 반가운 일이다.

디자인 과정에서 생각을 담아야 하는 작업의 비중은 절대적이다. 디자인 주제나 문제 이해하기, 리서치 전략 정하기, 리서치를 목적에 맞게 수행하기, 리서치 결과물을 적절한 시각으로 재구성하기, 리서치를 마무리하고 문제의 핵심을 도출하기, 문제 해결을 위한 콘셉트 수립하기, 콘셉트 구현을 위한 다양한 방법과 형태 실험하기, 해결안을 콘셉트의 기준으로 분석하고 평가하기, 결정한 디자인이 제작 과정에서 잘 구현되도록 경제성과 생산성 확보하기 등의 활동이 있다. 모두 생각과 판단 행위가 디자인 업무의 중심이 되는 부분들이다.

수업을 하다 보면 이와 같이 생각하는 부분에서 주저하고

진행이 잘 안 되는 경우들을 볼 수가 있는데, 생각의 실패에도 몇 가지 유형이 있다. 첫째는 프로젝트 초기에 본인이 얻은 첫인상(첫 번째 생각)에 꽂혀서 아무리 리서치와 아이디어 발상을 진행해도 첫 번째 생각에서 벗어나지 못하는 유형이다. 가장 흔히 볼 수 있고 고치기 어려운 유형이기도 하다. 이런 학생들은 디자인 주제가 나온 첫 주부터 화면 그리기에 돌입하거나 처음부터 자신이 이미 가지고 있는 생각을 대입할 주제를 선정한다. 마음속에선 '디자인 진행도 안 했는데, 벌써 답이 나오다니 난 역시 천재'라는 생각에 웃음이 번진다.

물론 첫 생각이 늘 나쁘다는 것은 아니다. 어떤 때에는 많은 리서치를 진행해도 결론이 첫 생각으로 귀결되는 경우도 있다. 문제는 이렇게 특정 디자인 해결안에 관해 편견을 가지고 시작하면 이후의 디자인 작업에서 본인의 생각이 성장할 기회를 놓치는 데 있다. 또 대부분 좀 더 고민해 보면 더 좋은 생각이 나올 수도 있는데, 이미 가지고 있는 생각에 연연하느라 차선의 결과로 마무리하여 결과의 질에도 아쉬움이 남게 된다.

디자인을 하다 보면 아직 결론을 낼 만큼 작업이 진행되지 않았는데, 좋은 생각이 떠오르는 경우가 자주 있다. 또는 다양한 해결안을 생각하는 시점에서 첫 아이디어가 너무 좋아서 아무리 더 생각하려고 해도 더 좋은 안이 나오지 않을 것 같은 때도 있다. 이때 일단은 좋은 생각을 해낸 나를 칭찬하자. 그러나

그 생각으로 바로 결론을 내지는 말고 마음속 어딘가에 생각을 숨겨 두자. 정말 이것으로 결론을 내야겠다는 합리적 판단이 가능해질 때까지 언젠가 꺼낼 비장의 무기로 남겨 두도록 하자.

매우 많은 경우 내가 숨겨둔 비상의 무기는 쓸모가 없어신다. 이후에 더 좋은 생각이 나오기 때문이다. 더 좋은 생각을 하려 노력하는 과정에서 디자인 능력이 향상되고 실제로 생각도 더 발전한다.

두 번째 실패 유형은 자기 생각에 자신이 없어서 자꾸 남의 말에 휘둘리고, 이리저리 기웃거리다 제대로 완성을 못 하는 유형이다. 이런 유형도 빈번하게 만났는데, 디자인 진행을 하면서 문제가 발생하면 일단 위험을 회피하려는 생각이 앞설 때 자주 발생한다. 이렇고 저렇고 해서 문제가 있다고 하면, 이 유형은 문제에 맞서 해결하려 하지 않고 문제가 없는 다른 방향을 찾아다닌다. 특히 프로젝트 초기에 이런 일이 많이 발생한다. 프로젝트의 주제나 조건을 자꾸 쉬운 쪽으로 바꾸려는 것이다.

나는 이런 경우를 막기 위해 좀 심하게, 하던 내용을 지속하도록 강제하는 편이다. 심지어 강의 계획서에 프로젝트 주제나 팀원의 중도 변경을 허가하지 않는다고 쓰기도 한다. 디자인 문제가 심각해서 해결할 수 없는 경우는 거의 존재하지 않거니와, 디자인 문제는 태생적으로 고약하다. 우리는 이런 디자인 속성을 '고약한 문제wicked problem'라 부른다. 우리가 앞으로 마

주할 문제들은 대부분 고약한 문제들이다. 쉬운 해결안만 있다면 디자이너가 존재할 이유가 없기도 하다. 이런 유형의 학생은 과제 진행에 교수 의존도가 높고, 실패했을 때 팀원이나 디자인 주제 등 여러 요인에 책임을 떠넘기기도 한다. 어떠한 가치가 있어서 해당 주제를 정했다면 그냥 하자. 너무 재지 말고, 일단 해 보자.

디자이너가 디자인 현장에서 협업 파트너와 업무 내용을 입맛에 맞게 고르며 진행하는 경우는 거의 없다. 주어진 조건을 잘 극복하는 게 디자이너의 능력이라 생각하고 과제를 하며 나의 문제 극복 능력을 키운다고 생각해 보자. 막상 해 보면 처음의 우려했던 어려움이 그런대로 견딜 만했다고 생각하게 될 것이다. 또는 어려움을 극복해 낸 나의 능력에 감탄하는 기분 좋은 순간이 다가올 수도 있다. 그리고 더 중요한 건 이런 난관의 극복 경험이 다른 난관들을 극복하는 데 큰 자양분 역할을 하게 된다.

세 번째는 본인은 열심히 했다고 하는데, 결과적으로 남들이 다 했거나 창의성이 부족한 생각 밖에 나오지 않는 유형이다. 앱 디자인 수업을 10년 넘게 해오다 보니 매해 똑같이 반복되는 주제들이 있다. 어떤 주제는 한 수업에서 서너 팀이 똑같이 제안하기도 한다. 이 현상의 배경엔 학생들의 평소 생활 양식이나 환경, 가치관들이 엇비슷하다 보니 생각의 재료들도 비

숫하고, 또 비슷한 시간을 투자하다 보면 나올 수 있는 생각의 영역이 유사하다는 사실이 있다. 남들도 나만큼은 다 하는 것이다. 디자인 해결안 단계에서도 새로움이 부족한 화면이 나올 때는 나의 노력이 상식적인 수준에서 멈춘 것은 아닌지 돌아봐야 한다.

학점 관리를 잘하려면 본인의 능력과 시간 자원을 적절히 배분해야 한다. 받는 학점보다 지나치게 노력하면 손해라는 생각을 할 수 있다. 아마 입시를 거치며 많은 학생은 이런 방식에 능숙해졌을 것이다. 그런데 디자인 능력은 이렇게 계산적으로 성취하기 어렵다. 우리 사회에서 존경받는 능력자들은 적당함을 목표로 추구하며 살지 않았음을 인지해야 한다. 남들 하는 정도만 하면서 '나는 왜 뛰어난 생각을 하지 못할까?'라며 실망하는 것은 적절하지 않다. 그렇고 그런 생각의 수준에서 벗어나려면, 그렇고 그런 수준을 벗어나 행동해야 한다.

전부 본인 이야기인 것 같아 가슴이 시린 학생이 있을 수 있고, 좌충우돌이었던 과거를 추억하며 웃음을 짓는 디자이너도 있을 것이다. 그러면 '흔한 생각'이라는 어려움은 어떻게 극복할 수 있을까. 디자인 문제에 해답이 여러 가지 있듯이 생각을 잘하는 방법도 많이 있다. 그래서 창의성을 주제로 하는 책과 방법론도 많다. 그중 내가 효과를 경험했던 몇 가지 방법을 정리해 보려 한다.

첫째, 생각이란 일단 양이 확보되어야 질이 따라온다. 요즘은 고교생들도 다 아는 브레인스토밍 기법brainstorming의 전제 조건이다. 그래서 내 수업에서는 다소 유치할 수 있지만, 디자인 콘셉트의 제안이나 스케치, 화면 디자인의 개수를 정해서 과제를 준다. 유튜브에 공개된 스탠퍼드 대학Stanford University의 강의 중에서 앱 화면을 디자인할 때, 같은 화면을 10개 이상 다른 디자인으로 전개하라는 내용이 있다. 처음 3개 정도의 화면은 쉽게 그려지지만, 5개를 넘어가면서 새로운 화면 디자인을 생각하려면 고통이 시작될 것이다. 그러나 이 수업의 강사는 정말 좋은 디자인이 8번째 이후부터 나온다고 설명한다.

2016년에 발표된 애플 세계 개발자 회의WWDC 2016에는 동일 앱 화면에 관한 디자인 12개를 놓고 비교 평가하는 과정을 설명하기도 했다. 실무 디자이너들도 이렇게 많은 디자인 아이디어를 낸다. 이러한 증거 영상을 보면 왜 수업에서 똑같은 화면을 만들고 또 만드는지 이해될 것이다. 같은 맥락으로 과제 미팅 도중에 '교수님은 어떻게 그런 생각을 하셨어요?'라고 묻는 학생이 있어 간단한 계산을 해 보았다. 나는 앱 디자인 수업을 10년 이상 해 왔고, 1년에 대략 30~40개 정도의 앱을 디자인하고 있다. 이렇게 10년이면 300개 이상의 앱을 만든 게 되니 질문에 충분한 답이 되었을 것이다.

두 번째로 우리가 해 볼 수 있는 방법은 생각을 수집하고

기록하고 분석하는 습관을 만드는 것이다. 늘 원하는 시간에 좋은 생각이 나는 것은 아니므로 어쩌다 좋은 생각이 나면 그 순간을 잡아 두어야 한다. 또 이 좋은 자원을 나중에 더 발전시키고 적합한 주제에서 재사용하려면 생각을 관리해야 한다. 그래서 아이디어를 같은 포맷format, 즉 같은 스케치 패드나 노트, 일정한 디지털 폼, SNSSocial Networking Service에 모아 두고 자주 리뷰하면서 재생산의 기회를 만들어 가자.

이런 활동이 습관화되면 자연스럽게 모아 둔 생각의 양이 많아지고, 같은 시간을 투자해도 더 좋은 생각을 할 수 있는 능력이 향상된다. 나는 이를 위해 아이디어 수집을 언제나 쉽게 할 수 있도록 항상 내 근처에 노트나 아이디어 수집용 앱을 가까이 둔다. 또 밥을 먹거나 이를 닦다가도 좋은 생각이 나면 쉽게 기록할 수 있도록 한다. 새로운 생각을 할 때는 이전에 했던 생각들을 리뷰하면서 실마리를 많이 만든다.

이 과정에서 한 가지 좋은 팁은 아이디어가 떠올라 기록할 때 제목을 붙여 두는 것이다. 이미지나 다이어그램같이 언어적인 것이 아닌 생각이라도 그 생각에 언어적으로 이름을 붙이자. 디지털 폼이면 해시태그를 해 두는 것도 좋다. 같은 주제에 관한 생각이라면 번호나 구분 문자를 붙여 생각들이 서로 구분되고 각각 평가될 수 있도록 체계화하자. 이렇게 하면 각 생각들의 색깔이 섞이지 않고 보존된다. 또 생각에 관한 평가를 첨부

하는 것도 추천한다. 이 생각이 어떤 점에서 좋은지, 부족한 점은 무엇인지, 어떻게 사용하면 좋을지도 메모해 두면 다음번에 내가 이 생각으로 돌아왔을 때 훌륭한 시작점이 된다.

생각을 키우는 세 번째 방법은 익숙하지 않은 것, 낯선 것들에 호기심을 갖고 공부하거나 사용하는 태도이다. 디지털 세계에서는 복제, 융합과 변형이 매우 자연스러운 속성이므로 어울리지 않는 소재나 분야는 거의 없다고 보면 된다. 디자인을 잘하기 위해 디자인만 알아서는 안 되는 이유이기도 하다. 특히 새로운 기술과 사회 현상이 출현할 때, 디자이너라면 이 낯선 상황을 기쁘게 받아들이고 내 것과 연결하는 시도를 했으면 좋겠다.

디자인은 태생적으로 다른 분야에서 방법적인 차용을 많이 해 왔고, 다른 분야와의 연결을 통하여 성장했다. 새로운 생각들도 낯선 것과의 접점에서 주로 탄생한다. 취업이나 포트폴리오 같은, 정밀하게 계산된 목적을 가지고 새로움에 접근하기보단 순수하게 호기심과 사랑으로 새로운 기술을 접하자. 사랑하는 만큼 쓸모도 커질 것이다. 나의 호기심을 채우느라 써 버린 시간을 너무 아까워하지 않아도 된다. 우리가 알고 있는 많은 선구자도 쓸데없어 보이는 일에 주저 없이 시간을 투자했었다. 다만 시간을 투자했다면 조금 길게, 지속적으로 관심을 두고 호기심을 발전시켜야 한다.

첫술에 배부른 음식은 없다. 충분히 많이 해 보지도 않고 낯선 것의 가치를 깎아내리지 말자. 가치를 보여 줄 때까지 기다리고 사랑해 주면 새로운 생각과 기회가 분출되는 때가 올 것이다. 지금까지 서술한 것처럼 생각을 더 많이 하고, 관리하고, 재사용하며 새로운 생각이 들어올 수 있도록 호기심을 넓게 열어 둔다면, 그리고 이런 태도를 오래도록 유지한다면 생각의 빈곤 상태에서 충분히 탈출할 수 있을 것이다. 아니, 좋은 생각이 나를 따라다니게 될 것이다.

2장

UX 디자이너의 다양한 활동들

행동으로
실천하는 디자인

디자인 행위의 핵심은 생각에
물리적 존재감을 부여하여 눈에
보이게 하거나 경험하게 하는,
즉 몸을 움직여 디자인 결과를
만들어 내는 활동에 있다.
디자인 수업에서는 이 부분을 가장
비중 있게 다루며 실전에 사용할
기술적인 연습도 많이 한다.
디자이너가 실기 작업을 통하여
생각과 구현을 오가면서 창의적인
결과물을 완성하는 과정과 디자인
결과물의 가치를 높여 주는 생각들,
자주 연습해서 습관처럼 몸에 배면
좋을 행동들을 알아보자.

앞뒤 재지 말고, 일단 해 보기

2023년은 내가 수업을 시작한지 22년차 되는 해이다. 초창기에는 나보다 나이가 많은 늦깎이 대학생을 만나고 당황한 적도 있었는데, 이제는 학생들과의 나이 차이가 30년을 넘어서게 되었다. 이젠 무엇을 말해도 내 이야기는 '라떼는 말이야~'가 되곤 한다. 내가 학생이던 때와 직장인으로 일하던 때의 상황은 현재와 너무 달라졌다.

20년 전의 학생과 현재의 학생도 매우 다르다. 가끔 졸업한 제자들의 연락을 받거나 학회 같은 외부 행사에서 만난 제자와 학생이던 때의 추억을 이야기하다 보면, 지금은 상상할 수 없는 상황들이 많이 있었음을 깨닫는다. 세상이 변한 것이다.

우선 긍정적인 변화를 꼽자면, 학생들이 엄청나게 성실해졌다. 지각, 결석, 과제 미제출 같은 것은 찾아 보기 어렵다. 또 점수에 민감해서 학기 말이 아니어도 자신의 평가 상태를 꼼꼼히 살피고 평가에 반영되는 일이라면 열심히 임한다.

또 지식이나 정보가 많다. 거의 모든 지식이 검색으로 접근이 가능한 시대라 전 세계적인 이슈들은 물론 전문가 수준의 정보도 바로 알아낸다. 그래서 오늘날의 청년들이 역사상 가장 똑똑한 세대라는 말도 있지 않은가. 이렇게 역사상 가장 똑똑한 세대를 가까이서 보면서 희망만큼이나 어두운 그늘이 떠오르는 건 왜일까. 강의실에서 발견한 미래의 사회 문제를 한번 그려 보고자 한다.

첫 번째 문제는 좁아진 인간관계이다. 대학생의 경우, 같은 수업의 학생들끼리도 서로 잘 모르거나 관심이 없다. 소위 코드가 서로 맞는 소수의 학생끼리만 알고 지낸다. 디자인 수업의 특성상 조별 과제라 부르는 협업이 필수적인 활동이 많다. 보통 이렇게 서로 조를 짜서 얽히다 보면 아는 친구 범위도 넓어지고 팀원으로서 자신의 역량도 키울 수 있다. 또 사회생활을 준비하는 데에도 좋은 경험이 된다. 그런데 이제는 한 수업 안에서도 서로에게 관심이 없고, 팀원을 잘못 만나 고생하거나 학점에 나쁜 영향을 받고 싶지 않기 때문에 조별 작업이 필요한 수업을 꺼리는 학생들이 많아지고 있다.

또 조별 과제를 해도 같은 코드의 학생끼리만 해서 어떤 경우에는 모든 수업의 조별 과제 파트너가 같은 학생도 있다. 사실 어떤 경우가 아니라 대부분 그렇다. 이렇게 학교생활을 하고 사회에 나가면 그 안의 관계들도 위축될 수밖에 없다. 위축된 사회적 관계 속에서 갈등이 생길 경우 CCTV 판독이나 법률, 중재 앱은 필수가 되었다. 학생들이 디자인하고 싶어 하는 앱 서비스 중에 중재나 의사 결정 서비스를 목적으로 하는 앱이 유난히 많은 것도 이런 현상의 반영이라 생각된다.

사회가 성숙해지면서 변화가 줄어들고, 안정을 추구하는 경향이 강해지는 것은 자연스러운 현상이다. 이러한 사회적 분위기는 사회 구성원의 가치관에도 영향을 미친다. 실수가 용납되지 않는 교육 체계에서 성장한 지금의 학생들은 확실하게 안전하지 않으면 움직이지 않으며, 예상되지 않는 일은 하지 않는다. 이런 태도가 학습에 큰 영향을 주지 않는 분야도 있겠지만, 디자인에서 모험을 꺼린다면 이건 심각한 문제가 된다.

디자인은 눈에 보이지 않는 생각 또는 현재로선 존재하지 않는 경험을 구체화 시키는 작업인데, 어떻게 안전한 예시가 있을 수 있겠는가. 예시가 있으면 이미 존재하는 경험일 뿐이다. 과거 내 수업에서는 보통 창의적 문제 해결 방법이나 표현의 가능성을 열어 두기 위해 과제의 예를 보여 주지 않았다. 그런데 요즘은 예전 수업의 결과물이라도 예로 보여 줘야 한다. 예시 없

이는 수업 진행이 어렵기 때문이다. 예시를 보여 주지 않으려는 이유는 이를 단순히 참고하는 정도가 아니라 그 유형을 그대로 베낄 우려가 있기 때문이다. 이대로 똑같이 하라는 것이 아니라는 설명을 덧붙이지만, 과제를 받아 보면 더도 말고 덜도 말고 딱 예시만큼만 해서 제출하는 경우가 많다. 이는 자신만의 디자인 경험이 아니라 남의 생각을 복사, 붙여 넣기 한 것과 같다.

학생들이 내게 궁금해하는 것 중의 하나가 어떻게 그 옛날에 UX$^{User Experience}$ 디자인이 잘될 것을 알고 이 분야를 선택했냐는 것이다. 앞으로 어떤 분야가 잘 나갈지 면밀한 분석과 계산으로 진로를 선택하는 학생들은 나의 선지적 능력에 호기심을 갖는다. 실망스럽겠지만 나는 전혀 그런 능력을 가진 사람이 아니다. 그냥 좋아하는 대로 하다 보니 전공 분야가 성장해서 이렇게 된 것이다.

내가 이 분야에 입문했을 때는 아무도 UI$^{User Interface}$ 디자인이 이 정도로 중요해질 줄 몰랐다. 미래를 알려 주는 사람도 당연히 없었거니와 공부할 책도 없었다. 찾아봐도 공부할 만한 책이 없어 아주 경제적인 학창 생활을 했던 웃픈 기억이 있다. 당시는 컴퓨터 공학 선배들조차 우리는 공부할 책이 없다며 한탄하던 때이니 말이다. 미래에 관한 아무 약속이 없어도 좋아하는 것, 내게 맞는 것을 공부하는 것. 이것이 나의 전공 선택 비결이다. 학교에 교수로 부임한 후에 수업 때마다 공부의 기쁨과

호기심으로 눈을 반짝이던 제자들을 여럿 만났다. 오늘의 강의실은 수업의 집중도나 열기는 예전 못지않지만, 학생들의 눈빛은 조금 다른 색으로 빛난다.

이젠 사회가 달라졌으니 내가 가진 오래된 추억 대신 새로운 가치에 적응해야 할 것이다. 그러나 지나치게 계산하지 않고 마음 가는 대로 한번 해 보는 도전 정신을 잃지 않았으면 하는 바람이 있다. 쉽게 공부할 수 있으며 취업도 잘 되고 돈도 잘 버는 궁극의 전공과 분야를 찾으려 눈치만 보는 대신, 발끝만 담가 보고 평가하는 대신, 시원하게 빠져들어 수영도 해 보는 자세와 실천이 우리에게 필요하다.

디자인은 철학이나 문학과 달리 내 주변을 둘러싼 환경과 제품, 그리고 서비스에 존재 양식을 부여하는, 현실에서의 쓰임으로 가치가 평가되는 학문이다. 현실에서 가치가 존재하려면 제작이나 행동 같은 물리적인 실체와 몸의 움직임이 결합하여 완성된다. 디자이너로서의 많은, 새로운 경험은 결코 시간과 노력의 낭비가 아니다. 세상에는 이미 알려진 잣대나 평가 도구로 측정할 수 없는 가치도 있다. 남들은 계산하고 예측하느라 섣불리 들어서지 않는 길도 가 보자. 그 길에는 우리가 아직 예측하지 못한 가능성이 기다리고 있다.

현장으로 나가 온몸으로 보고 느끼기

2003년에 출간된 《디자인을 공부하는 사람들을 위하여》라는 책은 일본의 여러 디자이너가 각자의 디자인 경험과 생각을 에세이 형태로 모은 책이다. 책이 나왔던 당시에 많은 공감을 했고 지금까지도 가끔 읽을 때마다 생각의 여백을 만들어 주는 책이다. 이 책에 '거리로 나가 디자인을 배우다'라는 제목의 글이 있는데, 이 내용에 매우 감명받아 기회가 있으면 학생들에게 거리로 나가 디자인을 관찰하는 과제를 내주고 함께 생각하는 시간을 가진다. 이 글에서 강조하는 주제는 관찰 습관이기도 하고 디자인 현장, 일상생활이 갖는 리듬과 변화, 그리고 주변 환경을 읽는 훈련이기도 하다.

처음 이 주제로 과제를 냈을 때, 학생들이 본인의 일상에서 디자인을 발견하는 작은 경험의 계기 정도를 기대했다. 그런데 학생들은 집 앞 공원, 산책로의 사람들, 매일같이 지나다니는 문, 아파트 앞의 나무, 지하철역, 동네 놀이터 등 평범한 풍경에 의식적인 관심을 기울임으로써 시간의 흐름, 형태의 규칙과 조화, 관찰자 의식의 변화, 사회적 문제들을 반영하는 창의적인 생각들과 다양한 시각적 표현을 스스로 발견해 내고 있었다. 평소에는 무심하게 지나쳤던 생활 속의 아름다움과 가치를 과제를 통해 발견한 것이다. 또 과제를 하려면 밖으로 나가 경험의 증거가 될만한 기록이나 사진을 남겨야 하므로 마음의 부담 없이, 공식적으로 밖에 나가 노는 즐거운 경험이기도 했다.

작년에는 코로나 사태 때문에 학생 대부분이 집에서 온라인 수업을 받던 상황이라 오히려 전국 각지의 거리와 풍경들을 간접 경험하는 기회가 되기도 했다. 저마다 다른 소재를 선택해서 다르게 생각하고 다르게 표현해 보는 경험, 특히 아무 제약 없이 자유롭게 보고 듣고 걸어 다니며 몸으로 직접 경험한 기억은 오래 남을 것이다.

디자인 문제를 이해하기 위해 디자인이 사용될 현장과 사용자의 환경 및 상황을 직접 보고 경험하는 것은 너무나 중요하다. 그래서 디자인 리서치 수업에서는 현장을 경험하고 사용자를 직접 만나는 과제를 반드시 낸다. 디자인 문제가 존재하는

현장에 나가서 사용자를 직접 관찰하고 인터뷰하는 디자인 리서치 방법은 2000년대 중반부터 시작되어 최근까지 가장 많이 사용되는 디자인 연구 방법이기도 하다.

고학년 수업에서는 디자이너가 객관적인 시각으로 사용자를 관찰하고 이해하는 훈련을 하지만, 저학년 수업에서는 본인이 사용자이기도 한 주제를 선정하여 사용자 입장에서 직접 사용 상황을 느끼고 경험하게 한다. 이렇게 디자인 현장으로 나갔다 돌아오면 학생들의 표정이 확실히 달라진다. 몸의 경험이 더해진 만큼 과제 진행이 구체적이고 진심이 담긴다. 사용 상황이 어떻게 달라져야 할지를 피상적인 상상이 아닌 내 눈으로 본 현실에 투영하는 것이다.

사용자 경험User Experience, UX의 조사와 이해를 위해 학생들은 간호사, 역무원, 영양사, 요가 강사 같은 다양한 직종의 사용자들을 만나고 노인, 어린이, 중년 등 다양한 연령층을 만난다. 또 신체적 장애가 있는 사용자들도 만나 그들이 접하는 사용 상황을 보고 느낀다. 때문에 디자인 주제를 정할 때 학생 신분에서 만나기 어려운 사용자들, 예를 들어 대통령, 수감자, 연예인 같이 일반인의 접근이 제한적인 사용자를 위한 디자인 주제는 선택하지 않게 한다. 그들을 위한 디자인이 필요하지 않은 것은 아니지만, 학생들이 디자인 현장을 경험하는 데는 어려움이 있기 때문이다.

내가 학생이었을 때 경험했고, 가장 기억에 남는 디자인 현장은 고속도로 톨게이트이다. 지금은 모두 자동화되었지만, 그 당시에는 없었던 자동 정산 서비스를 제안하기 위하여 고속도로 톨게이트를 관찰해야 하는 상황이었다. 무직정 전화를 돌리기 시작했다. 다행히 도로 공사 서울 톨게이트의 과장님이 친절하게 받아 주셔서 사무실을 방문해 톨게이트의 부스 안을 보는 행운을 얻을 수 있었다. 각 톨게이트 부스로 들어가는 길마다 터널처럼 기다랗게 펼쳐진 지하 통로가 아직도 기억에 선명히 남아 있다.

그 외에도 미술 학원 유아 반에서 점토 놀이를 하며 아이들의 *손 치수를 점토에 남겨왔던 기억, 온라인 여름 방학 캠프 프로그램을 디자인하기 위하여 실제 오프라인 캠프에 보조 교사로 참여해 *미국 10대 아이들과 2주간 생활했던 기억, VR^Virtual Reality로 문화 유적 답사를 경험하는 콘텐츠를 디자인하기 위해 몇 번이나 경주의 유적지들을 경험하러 다니고, 문화 해설사 선생님과 *VR 답사 리허설을 하던 기억, *여러 가지 비현실적인 감각 경험을 수집하기 위해 롯데월드에서 온갖 놀이 기구를 다 타며 영상을 촬영했던 기억도 생생하다. *홍대 입구 지하철역에 터치 키오스크^kiosk 인터랙션^interaction(상호 작용) 작품을 설치하고 계약 기간 1년 동안 무사히 작동하길 기원하며 A/S를 다닌 경험도 특별했다.

나의 연구 프로젝트가 주로 모바일 앱으로 넘어오면서 특별한 장소를 경험할 필요성은 많이 줄어들었다. 모바일 화면 안의 사용 상황은 그다지 역동적이지도 않다. 그러나 UX 디자인을 위해서는 살아 있는 경험을 직접 만나 보는 것이 반드시 필요하다고 생각한다. 한번 가 보면, 그리고 해 보면, 내가 뭔가 제대로 이해했다는 느낌이 든다. 이제는 디자인 현장을 이해하기 위해 SNS나 센싱sensing 기술을 사용할 수도 있고 디지털 데이터가 풍부해져서 현장 리서치에 자원을 많이 투자하는 분위기는 아니지만, 수업에서라도 한 번 정도는 경험해 봐야 한다고 생각한다. 그래서 사용자의 현장을 찾아 그곳에만 존재하는 사용자, 환경, 그리고 경험을 온몸으로 느끼고 올 것을 추천한다.

손 치수를 점토에 남겨왔던 기억

학부생 시절, 졸업 작품으로 유아용 손잡이에 관한 연구를 진행했었다. 유치원생 나이대인 아동의 손 크기와 작업 능력을 인간 공학적으로 반영하여, 일상생활에서 편리하게 사용할 수 있는 문손잡이, 전기 플러그, 연필 홀더 시리즈를 디자인하여 제안했다.

미국 10대 아이들과 2주간 생활했던 기억

내가 유학 생활을 했던 대학원의 졸업 프로젝트로 미시간공과대학University of Michigan, School of Engineering이 운영하는 기존의 여름 청소년 컴퓨터 프로그래밍 캠프를 온라인 캠프로 개발하는 작업을 했다. 이를 위해 해당 캠프의 보조 교사로 참여하여 학생들의 수업과 캠프 활동을 관찰, 분석하고 웹 기반의 교육 서비스를 개발했다. 미국 전역에서 참여한 초, 중등생 아이들, 그리고 캠프를 관리하는 교사들과 교류하는 문화적 경험이었다. 이러한 경험은 향후 한국과학창의재단에서 주관했던 '창의적 사고와 협동 체험을 기반으로 하는 스마트폰 앱 개발 교육 프로그램 고안 과제'를 수행할 수 있는 동력이 되었다.

VR 답사 리허설을 했던 기억

이 프로젝트는 한국과학기술연구원KIST 영상미디어 연구센터와 협업했던 과제이다. 현재는 절터만 남아있는 경주의 황룡사를 VR과 모션 베드 기술을 통하여 현대의 관객들이 체험할 수 있는 콘텐츠로 만드는 작업이었다. 황룡사의 가치와 주요 경험을 선정하기 위해

지역 문화 해설사와 문화재 현장 답사를 진행했다. 함께했던 해설사 분은 VR 콘텐츠에 답사 가이드로 출연하기도 했다.

여러 가지 비현실적인 감각 경험을 수집했던 기억

발달 장애 아동은 비장애인들이 느끼는 감각, 예를 들어 속도감, 회전 감각, 압력 감각, 청각 등을 감지하는 정도에서 차이를 보인다. 발달 장애 아동의 치료 과정 중 하나인 감각 통합 치료는 이러한 환아들의 감각적 요구를 충족시키고, 아동의 각성 상태를 조절하여 치료 효과를 높이는 것을 말한다. 나는 이러한 감각 통합 훈련에 사용되는 자극물 영상을 제작하기 위해 놀이 기구를 직접 타며, 비장애인의 기준에서 과도한 자극으로 느껴지는 시각 경험을 영상으로 수집하였다.

홍대입구 지하철역 터치 키오스크 인터랙션

2010년 서울시는 '대학과 함께하는 세계 디자인 수도 서울' 프로젝트로 서울시의 여러 대학 주변에 상징물을 설치하는 과제를 실시했다. 홍익대학교는 홍대입구 지하철 역사 내에 시계와 세계 디자인 수도 관련 행사 정보를 모션 그래픽Motion graphic으로 제공하는 키오스크 형태의 인터랙션 설치물을 제작하게 되었다. 설치물에 시계가 포함되어 있어, 콘텐츠가 멈추거나 느려질 경우 민원이 제기될 수 있는 상황이었다. 감사하게도 전철 역사의 직원분들이 설치 기간인 1년 내내 신경 써 주셨던 작품이다.

디자인 인사이트가 나오는 시간

디자인 문제의 이해를 위하여 관찰이나 인터뷰 같은 여러 가지 조사 활동을 하고 나면, 수집한 데이터를 가지고 디자인 인사이트insights를 추출하는 과정이 있다. 이는 더블 다이아몬드 모델에서 첫 번째 마름모가 좁아지기 시작하는 부분이 된다. 디자인 인사이트의 사전적 의미는 디자인을 위한 통찰이라고 말할 수 있다. 리서치에서 발견한 어떤 사실이 디자인에 어떻게 영향을 미칠지, 이를 활용하여 디자인의 결과물에 어떤 속성이 필요한지를 논리와 통찰력을 통하여 찾아내는 일이다. 말만 들어도 어려워 보이는 일이다. 하지만 애써서 진행한 디자인 리서치가 쓸모 있어지려면 꼭 해야 하는 활동이다.

최근 20년 이상 업계에서 활동해 오신 한 디자인 에이전시의 대표님과 디자인 인사이트에 관한 의견을 나누었다. 본인의 디자인 경력에서 디자인 인사이트가 제대로 도출되었다고 생각할 수 있었던 건 40대에 들면서였다고 한다. 그때가 되어서야 디자인 인사이트의 의미를 제대로 이해할 수 있었다는 말이다. 이렇게 어렵고 통찰이 필요한 일을 어떻게 20대 초반의 학생들에게 이해를 시키며, 심지어 잘하라고 할 수 있단 말인가.

내 수업에서는 인사이트와 함께 발견점findings이라는 단어를 같이 사용하는데, 발견점이라고 하면 조금 덜 심오해도 될 것 같고 마음이 가벼워지는 효과가 있다. 그렇지만 무엇을 발견하는 것이 가장 좋은 발견인가의 문제는 여전히 해결하기 어렵다. 이 과정을 과제로 해서 제출하는 주에는 수업에 온 학생들의 표정이 좋지 않다. 하기는 했는데, 제대로 한 건지, 내가 찾은 것들이 정말 괜찮은 발견점들인지 확신이 서지 않아서. 그리고 나는 발견점 도출 과제를 줄 때 찾아야 할 발견점의 개수도 정해 준다. '사용자 한 명 관찰 건당 20개 이상' 이런 식으로 활동마다 찾아야 할 발견점의 숫자를 정해서 전체 인사이트의 목록이 150~200개 이상이 되도록 한다. 이렇게 되면 과제에서 더는 질을 논할 상황이 아니다. 뭐라도 적어서 개수를 맞추는 게 더 급하게 된다. 하찮아 보이는 발견이라도 꼭 양을 채우게 하는 건 양을 채우려고 자세히 보다 보면 높은 수준의 발견이 나

오기 때문이다. 양을 중시하는 디자인 아이디어 도출 활동의 상황과도 비슷하다.

《나의 문화유산답사기》시리즈로 유명한 유홍준 작가는 그의 책에서 '아는 만큼 보인다'라는 말을 했다. 이는 우리 문화유산의 아름다움과 가치를 이해하려면 먼저 이에 관하여 공부해야만 현장에 가거나 실물을 볼 때, 중요한 의미를 찾을 수 있다는 말이다. 이 책을 계기로 우리 문화와 답사 활동에 관한 관심이 대중적으로 높아졌었다. 디자인 인사이트도 같은 맥락에서 사용 상황 또는 수집한 데이터에 관한 이해가 높으면, 즉 디자인과 관련한 풍부한 경험과 지식을 가지고 대상을 잘 보면 더 좋은 인사이트가 생각날 수 있다. 따라서 디자인 인사이트 도출은 디자인 경험과 시간 투자의 양에 따라 결과의 질이 많이 달라진다.

그렇다면 이 글의 제목처럼 도대체 나는 언제 디자인 인사이트가 잘 나오게 될 것인가. 그런 시점이 오기 전까지 나는 디자인을 잘할 수 없는 것일까? 질과 양은 천차만별이지만, 누구나 생각은 할 수 있으므로, 현재 자신의 디자인 통찰 수준에서 최선을 다해야 한다. 우선 경험이 충분한 상태가 아니라면 자세히 그리고 오래도록 생각해야 한다. 그리고 생각의 양을 늘려 좋은 인사이트가 나올 가능성을 높여 보자. 지금의 결과물이 다소 만족스럽지 않아도 실망할 필요는 없다. 나의 디자인 통찰

력은 시간과 경험이 더해질수록 높아질 것이다.

디자인 인사이트는 주로 디자인 프로세스에서 조사한 내용을 분석하기 위해 명시적으로 쓰이는 말이지만, 디자인 콘셉트를 도출할 때나 디자인의 구체적 해결안을 제시할 때도 디자인 인사이트가 필요하다. 여기서 인사이트는 리서치 단계의 논리적이고 인과 관계적인 사고를 뛰어넘어 디자인에 새로움과 상상을 불러들이고, 아이디어의 가치를 발굴해 낸다. 이 단계의 인사이트는 앞서 말한 디자인 경험과 생각의 양뿐 아니라 대상을 다르게 보는 시각과 창의적 사고를 필요로 한다. 가치를 찾아내는 인사이트는 디자인 해결안을 평가하거나 선택할 때도 발휘된다. 이것은 타고났다고 말하는 감각적 능력과는 다르며, 마치 포도주처럼 시간과 함께 가치가 축적되고 배가된다.

디자이너는 나이 들어서 할 직업이 못 된다고 말하는 사람들이 있다. 특히 웹, 앱, 게임 같은 IT 업계의 디자이너는 오래가지 못한다고 한다. 너무 빨리 발전하는 제작 기술을 따라잡기 힘든 측면도 이유가 되겠고, 상대적으로 새로운 분야이다 보니 50~60대나 그 이상의 연령대에서 일하는 사례가 없기 때문이기도 하다. 나의 30대를 돌아보면 50대가 된 내가 어떤 모습일지 상상하기 힘들었다. 그러던 나도 이제 50대에 접어드는데, 컴퓨터 공학 쪽도 사정이 비슷해서 노년의 프로그래머는 상상이 되지 않는다. 개발자는 결국 치킨을 튀기게 된다는 농담도 있지

않은가.

그러나 2021년을 보내는 시점에서 주변을 살펴보니 삶의 후반기로 접어드는 선배나 동료 디자이너들이 그렇게 꽃이 시들 듯 사라지지는 않았다. 오히려 새로운 일들로 더 바빠진 분들도 있다. 이들의 디자인 업무는 디자인 인사이트가 매우 필요한 일, 조직과 사람이 많이 얽혀 중재와 조율이 매우 많이 필요한 일, 기존의 산업 구조에 디자인 씽킹을 적용하여 혁신을 이루어 가는 일 등에서 밝게 빛나고 있다.

빨리 만들어지지도 않고 잘 성장하지도 않아 답답한 디자인 인사이트(통찰력). 그렇다고 너무 재촉하거나 포기하지 말고 천천히, 단단하게 익어가도록 기다리자. 내 인생의 후반부 어딘가엔 강력한 노후 대책으로 변화하여 내 업무 능력을 떠받치고 있을지 모른다.

참기름 짜듯 디자인 분석하기

참기름이라는 요리 재료를 떠올리면 흔히 고소함이나 진한 향기 같은 단어가 떠오를 것이다. 나 같은 주부라면 요리의 완성 단계라든가 아끼는 재료 등 다소 메마른 단어가 생각날 수도 있다. 예로부터 참기름은 비싸고 귀한 식재료의 아이콘이기 때문일 것이다. 내가 어릴 때만 해도 참기름이 정말 비싸고 귀해서 음식에 넣을 때 항상 조금씩 쓰고 아껴 먹었던 기억이 난다.

지금도 참기름이 싼 것은 아니지만, 수입과 공장식 생산이 보편화되면서 귀한 정도는 예전만 못하다. 하지만 아직도 참기름 짜듯 한다, 참기름 짜듯이 쥐어짠다는 표현을 쓰면 잘 안 나오는 것을 끝까지 짜낸다, 또는 귀한 것을 얻기 위해 노력한다

는 뜻으로 이해된다. 이러한 의미에서 디자인 리서치 과정 중 수집된 정보의 분석은 참기름 짜듯 해야 한다.

과거 재래식 방앗간에서 참기름을 짤 때, 조금이라도 기름을 더 짜기 위해 참깨를 2~3번씩 반복해서 짜냈다고 한다. 디자인 정보를 분석할 때도 한 번에, 헐렁하게 의미 도출을 하는 것이 아니라 같은 정보를 서로 다른 기준과 방법을 사용하여 짜고 또 짜내어 더 많은 발견을 해야 한다는 의미로 비유하고자 한다. 그렇게 분석 과정에서 악착같이 뭐라도 더 뽑아내야 하는 이유는 우리가 행한 인터뷰나 관찰, 설문, 데이터 수집 자료들이 마치 참깨처럼 비싸고 얻기 힘든 재료들이기 때문이다.

UX 디자인의 초창기에 디자인 리서치는 돈과 사람, 시간을 많이 필요로 해서 그야말로 돈 먹는 하마 같은 과정이었다. 그래도 디자인 리서치를 통하여 얻는 특별한 가치가 있었기에 기업들은 할 수 없이 투자해야 했지만, 투자한 만큼 성과를 증명하려면 역시 참기름을 짜듯이 하여 최대의 효과를 얻어내야 했다. 이제는 디지털, 네트워크 기술의 발전과 UX 리서치를 보조하는 서비스들이 많이 나와서 디자인 리서치에 드는 투자 시간이나 인력이 그렇게 많이 필요한 것은 아니다. 하지만 여전히 최대의 효과를 목표로 작업해야 하고, 디자인 기술은 점점 더 최소 투자와 최대 효과라는 경제적 논리에 종속되어 시간 투자의 비중과 인력 규모가 작아져 가고 있다.

그럼 참기름 짜듯 디자인 분석을 하는 팁을 사용자 관찰 활동 분석의 예를 통해 자세히 살펴보자. 보통 서비스 현장을 방문하여 사용자 관찰을 하는 경우 여러 명의 사용자를 대상으로 미리 준비해 둔 관찰 과업task을 공통적이고, 반복적으로 확인하는 경우가 많다. 여기에 각 사용자의 특별한 사용 상황이나 패턴이 더해져서 관찰 작업이 마무리된다. 이런 행위를 통하여 디자이너가 얻는 데이터는 사용자별로 기록된 개인의 사용자 경험이다.

1차 분석을 할 때는 이러한 사용자 개별 기록을 하나하나 검토하면서 인사이트를 찾아 나간다. 2차 분석은 지금 진행한 1차 분석 자료를 재사용하여 분석을 수행한다. 이는 1차 분석에서 진행한 내용을 엑셀 시트와 같은 큰 표로 옮겨서 행row에는 각 사용자를, 열column에는 관찰 항목을 대입하여 관찰에서 얻는 모든 데이터를 하나의 표로 옮기는 편집 작업이다. 이렇게 만든 큰 표를 놓고 이제는 관찰 항목별(열별)로 수집 내용의 패턴을 읽어 나간다. 각 관찰 작업에서 여러 사용자가 어떤 공통점과 개별 특징을 가지고 있었는지를 찾아낼 수 있다. 이렇게 모은 인사이트를 각 관찰 항목 열의 끝 행에 추가한다. 이 작업을 통하여 관찰 항목별 사용자 경험의 패턴을 정리할 수 있다.

여기에서 나아가, 이제는 거대 엑셀 표를 행 기준으로 검토해 내려간다. 각 사용자 개별 정보profile와 개인 경험의 특징이

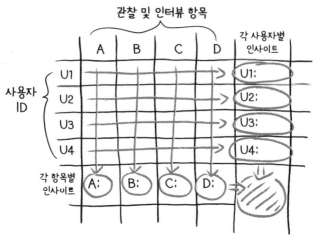

사용자 리서치 분석 테이블

함께 발견되면서, 사용자 간 경험의 차이가 눈에 보이게 될 것이다. 발견된 내용을 각 행의 마지막 열을 추가하여 기록해 넣는다. 이렇게 하면서 관찰한 모든 내용을 빠짐없이 행 기준과 열 기준으로 재검토하고, 기준별 패턴을 추가로 발견한다. 행 기준 검토로 얻는 사용자별 특성은 열 기준 검토에서 얻는 관찰 항목별 발견에 가중치를 줄 수 있어서, 고려할 필요가 없는 사용자 데이터를 빼거나 공통되는 데이터의 중요성을 판단하는 데 도움을 준다. 이 정도의 데이터 분석은 기본적으로 꼭 필요하다.

이 단계에서 더 나아가면 큰 표의 행이나 열을 의미 있는

단위로 묶어 재구성할 수 있다. 그러면 분석의 세부 카테고리가 생기고 각 카테고리 별로도 데이터 패턴의 추출이 가능하다. 또 이 카테고리에서 파생한 데이터가 독립된 행이나 열로 추가되어 다른 행, 열 들과의 관계 분석으로 이어지는 3차 가공이 수행될 수 있다.

표table를 통한 데이터 표현은 정보를 빠뜨리지 않고 자세히, 객관적으로 볼 수 있게 해 주고 행과 열의 서로 다른 기준으로 패턴 분석이 가능하게 해 주며, 파생된 데이터를 추가하거나 편집하기 좋고 나아가 통계 프로그램을 활용한 정량적 데이터 분석이 쉬워지는 효과도 있다. 디자인 정보 분석의 만능 열쇠라고 불러도 될 것 같다. 그러니 우리가 모은 소중한 자료들을 표와 셀cell의 눈금으로 잘 덮어 행으로, 열로, 그리고 추가 데이터를 넣어서 꼼꼼히 짜 보자. 표가 촘촘하게 걸러준 풍부한 발견들로 인하여 새롭고, 풍부한 디자인 인사이트를 얻게 될 것이다.

왠지 모르게 불편한 느낌의 디자인

앞서 디자인은 머리나 손으로만 하는 것이 아니라 온몸을 사용해서, 몸의 감각과 무의식까지 사용해야 한다고 말했다. 그래서 몸으로 생각하기의 달인인 김연아 선수를 언급했었다. 디자인 행위가 이렇게 온몸으로 몰입하는 행위가 되면 프로젝트의 진행에 따라 마음과 감정이 함께 움직이게 된다. 프로젝트가 잘 풀리면 마음이 시원하고 문제가 발생하거나 잘 안 풀리면 마음이 답답하고 불안해진다. 과제를 할 때 지속적으로 가슴이 답답하다면 어디가 잘 안 되고 있는지 구체적으로 설명하기는 힘들지만 뭔가 안 풀리고 있다는 신호를 마음으로 느낀 것이다. 수업 전 진행한 과제 상태에 따라 하긴 했지만 마음은 답답한

상태로 수업에 들어오는 학생이 있는가 하면, 확신과 기쁨의 표정으로 수업을 시작하는 학생들도 있다. 물론 프로젝트와 감정적 교류를 하지 않는 학생들도 있다.

불편한 마음으로 수업을 시작한 학생들이 수업과 개별 미팅을 통하여 정확하게 문제점을 깨달았을 때 그 시원한 감정은 소화 불량에 소화제를 먹은 것과 같은 개운함에 비교할 만하다. 표정의 변화와 탄성이 함께하는 깨달음의 순간에 나의 과제도 창백함을 벗어버리게 된다. 이렇게 보면 디자인 프로젝트에서 불편한 감정은 소화 불량처럼 경험하면 안 되는 것 같지만, 불편한 감정이 있다는 것은 내가 하는 디자인 작업의 상태를 스스로 평가할 수 있는 감각이 생겼다는 말이 된다. 좋은 디자인 프로세스와 결과에 관한 이해가 없으면 느낄 수 없는 감정이다.

그래서 답답함, 불안함, 혼란스러움 같은 감정적 경험을 자주 느끼고, 어떻게 하면 이 상태를 벗어날 수 있는지를 스스로 경험해 봐야 디자인 판단 능력도 향상된다. 과제의 진행 방법이나 예시를 아주 자세히 알려 주면 이런 부정적 감정을 느낄 기회가 줄어들 것이다. 그러면 시간도 절약되고, 스트레스도 받지 않고 과제를 수행할 수 있다. 너무 명백한 가이드가 있으므로 판단할 필요 없이 그대로 따라 하면 문제가 해결되므로.

하지만 세상의 모든 디자인 문제가 그렇게 풀이가 명확하

다면 왜 디자인 문제를 고약하다고 말하겠는가. 우리가 정말 풀어야 할 디자인 문제들은 아무도 안 해 봐서 결과가 궁금한 문제들이므로 비록 우리가 지금은 연습 과제로서 비교적 명확한 방법이나 답이 존재할 수 있는 프로젝트를 수행한다고 해도, 답지를 보면서 내적 갈등 없이 문제만 푸는 훈련을 해서는 학습 효과가 나지 않는다. 수학 문제를 풀 때 답지를 보고 공부하면 실력이 늘지 않는 것과 마찬가지다.

그러므로 답답함과 갈등을 겪어보면서 나의 디자인 문제 해결력을 연마해 나가도록 하자. 충분한 경험을 통하여 디자인 문제 해결 능력이 생기면 다음 단계의 신기한 현상이 나타난다. 책에서 본 것도 아니고 누가 알려 주는 것도 아닌데 프로젝트를 어떻게 끌고 나가고 싶다는 이상한 느낌이 온다. 사용자 관찰을 하고 왔는데 특정 콘텍스트의 사용자를 추가로 더 하고 싶거나 아이디어 스케치 일정을 마쳤는데 몇 번 더 해 보면 훨씬 좋은 생각이 들 것 같고, 원래 계획은 디지털 모델링인데 소프트 폼을 깎아 보면 형태가 더 발전할 것 같은 생각들이 구체적이고 논리적인 설명 없이, 그냥 그렇게 해 보고 싶어지는 것이다. 마음의 소리가 내 프로젝트를 이끌어 가게 된다. 갑자기 과제 한 개를 마쳤다고 해서 이런 느낌이 생기는 것은 아니니 너무 성급하게 마음의 소리를 기대하지는 말자.

소위 대가라고 불리는 사람들은 이런 몸과 마음의 무의식

적 메시지를 경험한다. 물리학자 아인슈타인은 자신의 연구 방법을 이렇게 표현했다.

나는 직감과 직관, 사고 내부에서 본질이라고 할 수 있는 심상이 먼저 나타난다. 말이나 숫자는 이것의 표현에 불과하다.

그래서 《생각의 탄생》의 저자 로버트 루트번스타인[Robert Root Bernstein]은 아인슈타인의 사례를 통하여 과학자는 수학적 언어로 사고하지 않는다. 그러나 자신만의 직관적인 통찰을 객관적으로 이해할 수 있게 표현해야 한다. 느낌과 직관은 합리적 사고의 원천이자 기반이다. '느낌'도 반드시 커리큘럼 일부가 되어야 한다. 학생들은 몸으로 느껴지는 것에 관하여 어떻게 주목하고 그 느낌을 발전시키며, 사용해야 하는지 반드시 배워야 한다고 서술했다. 디자인뿐만 아니라 거의 모든 학문 분야에서 가치 있는 발견과 성과는 '느낌적으로' 이루어지는 사례가 많은 것이다.

디자인 작업을 수행하면서 반복적으로 찾아오는 불편한 느낌을 인지하고, 그 느낌을 긍정적으로 받아들여 차분히 해결해 나가는 능력과 디자인의 느낌을 관리해 나가는 습관은 디자인을 지속해서 재미있게 할 수 있는 열쇠라고 생각한다. 원래 디자인 문제는 잘 안 풀린다. '그러려니' 하고 불편한 느낌과 함

께 공존해야 한다. 또 좋은 해결안이 나올 때까지 불편함과 친하게 지내며 해결의 실마리를 함께 찾아야 한다.

디자인 리서치가 쓸모없어지는 순간

말짱 도루묵이라는 말이 있다. 사전적 의미를 찾아 보면 두 가지 유래가 존재한다. 첫 번째 유래는 선조가 임진왜란 당시 피난을 가서 '묵'이라 부르는 생선을 먹고 너무 맛있어 이름을 '은어'로 지었는데, 전쟁이 끝나고 궁궐로 돌아와 다시 먹으니 너무 맛이 없어 '도루묵'이라고 이름을 바꾸었다고 한다. 여기에 '말짱'이라는 말이 붙어 노력했지만, 보람이 없는 일을 뜻하는 말이 되었다. 또 다른 유래는 이 생선의 이름이 '돌목'이었는데, 맛도 없고 못생긴 돌목이 많이 잡히면 어부들이 일한 보람이 없어 말짱 도루묵이라는 말을 썼다고 한다.

이 단어를 설명한 이유는 디자인 리서치, 즉 문제를 이해하기 위한 다양한 활동이 말짱 도루묵 되는 상황을 너무 많이 봐왔기 때문이다. 학생들 입장에서 디자인 리서치는 일도 많고 어려워 보이긴 하지만, 열심히 하면 그런대로 성과가 나오는 과정이다. 책을 보고 하든 수업에서 지도를 받든 하라는 대로 하다 보면 분량도 나오고, 있어 보이기까지 한다. 디자인 리서치를 정리해서 결과 보고서를 내면 나름 전문가가 된 것 같은 뿌듯함도 든다. 소위 '있어빌리티'(있어 보인다는 표현과 능력^{ability}을 합친 신조어)가 충만한 활동이다.

수업을 진행하다 보면 디자인 초기의 리서치 단계에서 학생들이 포기하거나 어려움을 토로하는 경우는 많지 않다. 여기에는 두 가지 이유가 있는데, 앞서 말한 대로 작업이 '있어 보여서' 나름 만족감을 선사하기도 하고, 또 한 가지는 리서치의 결과가 잘 된 것인지, 잘못된 것인지를 스스로 판단하기가 어렵기 때문이다.

그래서 디자인 리서치 능력의 핵심은 리서치 수행 능력의 유무에 있지 않고, 리서치의 결과가 쓸모 있는가로 판단된다. 이걸 판단하는 아주 쉬운 방법이 있다. 디자인 리서치 결과들을 종합하여 디자인 콘셉트를 내는 단계의 과제를 하는 주가 되면, 나는 학생들의 과제물을 가지고 한 가지 활동을 하게 한다.

보통은 리서치 결과물을 정리해서 발표 자료 형태로 정리

를 하는데, 발표 자료의 맨 앞부분에는 프로젝트 개요를 간단하게 설명하는 프로젝트 선언문^{Project Statement}이 존재한다. 이것은 내가 어떤 디자인 프로젝트를 진행하는지를 요약한 디자인의 시작점이다. 이 페이지와 발표 자료의 맨 뒤에 있을 디자인 콘셉트^{Design Concept} 페이지를 열어 함께 보이도록 하고, 두 개의 내용을 읽은 뒤 어떤 점이 달라졌는지 확인하게 한다. 이 두 페이지 사이에는 디자인 리서치를 수행한 수십 장의 자료들과 시간, 그리고 노력의 열매들이 있다.

그런데 놀랍게도 맨 앞의 프로젝트 선언문과 맨 뒤의 디자인 콘셉트의 내용이 대동소이하거나 단어 표현 정도만 조금 다를 뿐 내용은 비슷하게 정리된 경우가 매우 많다. 학생들이 자율적으로 프로젝트를 진행했을 때, 이런 상황이 되는 경우가 거의 80퍼센트 정도이다. 작업량도 많고 귀찮은 디자인 리서치를 힘들게 완료했는데, 내가 얻는 결과가 처음 디자인 프로젝트를 시작할 때 정의한 내용과 다르지 않다니 이게 무슨 일인가. 이것이야말로 디자인 리서치의 말짱 도루묵이 아닌가. 더블 다이아몬드 디자인 모델로 대입해 보면, 다이어그램의 첫 시작점과 첫 마름모가 끝나는 중간 점의 내용이 같다는 말이다. 첫 마름모에서 한 일들이 성과가 없는 것이다.

이 현상을 경험해 보지 않은 저학년 학생이라면 그럴 리 없다고 생각할 것이다. 하지만 학생들에게 최대한 진행의 자유

를 보장하는 졸업 작품의 경우 기획 심사를 해 보면 70~80퍼센트의 발표가 이렇다. 이런 부분의 지적을 받으면, 어떤 학생들은 디자인 리서치는 별로 필요가 없구나. 괜히 고생만 했다는 결론에 도달하기도 한다. 그런데 이런 상황은 디자인 리서치가 필요 없었던 게 아니라, 쓸모없게 진행된 것이다.

결과가 이렇게 되어도 발표는 해야 하니, 많은 학생은 디자인 리서치의 결론으로 '리서치를 해 보니 이 프로젝트는 역시 필요하다'라는 식으로 디자인 문제의 당위성을 확인하는 결론을 내기도 한다. 디자인 문제의 당위성은 프로젝트를 시작하면서 이미 확인된 것이라고 봐야 한다. 이미 진행하고 있는 프로젝트의 당위성을 뭐 하러 몇 주씩이나 공을 들여 확인하는가.

이는 리서치의 형식은 갖추었으나 내용상으로 부실한, 인사이트를 제대로 찾거나 정리하지 못해서 얻은 것이 없는 잘못된 리서치의 민낯이 드러난 상황이다. 하지만 문제의 보편성과 심각성에 비해 평가 방법은 너무 쉽다. 앞서 설명한 대로 맨 처음 프로젝트 선언문과 콘셉트를 비교해 보면 된다. 다른 친구들, 교수, 클라이언트도 너무 간단하게 수행한 리서치가 소용없었음을 확인할 수 있다.

정리해서 말하자면, 디자인 리서치는 프로젝트의 당위성이나 프로젝트의 내용을 확인하는 것이 아니다. 프로젝트 초반에는 알지 못했던 다양한 사실들을 기반으로 문제의 구조와 핵

심을 밝혀서, 초반의 수준과는 격이 다르게 디자인 문제를 이해하는 활동이다. 그래서 디자인 콘셉트 단계에서는 디자인 문제에 관한 새로운 이해 수준을 바탕으로 구체적인 사용자 경험의 방법과 디자인의 구현 방향을 제시할 수 있어야 한다.

디자인 프로젝트에서 보통 초반부에 다들 리서치를 하길래, 그래서 나도 했다는 걸 보여 주는 식으로 만족해서는 안 된다. 리서치 결과에서 말짱 도루묵 현상이 발생하면, 리서치를 다시 해야 한다. 디자인을 배우는 수업이라면 잘못된 부분을 다시 할 수 있도록 기다려 주어야 한다. 그런데 그렇게 하면 졸업 작품 전시 일정을 맞출 수 없다. 리서치를 다시 한다고 결과물이 나아진다는 보장도 없지 않은가.

결국 다음 디자인 과정에서 보충하기로 하고 일단 진도를 나가야 하는 게 현실이다. 이렇게 모양만 흉내 내는 디자인 리서치만 한다면, 앞으로도 디자인 리서치에 관한 이해가 떨어지는 디자이너, 리서치를 제대로 활용할 줄 모르는 디자이너로 활동할 수밖에 없다. 대충하는 생각과 대충 만든 모양은 아무 의미가 없다.

이왕이면 제대로 하자. 틀리면 고치고 다시 하면 된다. 잘될 때까지 다시 하자. 그것 외에는 디자인 리서치를 잘하는 방법은 없다. 그래도 긍정적인 것은 이런 과정을 제대로 겪어 리서치가 잘 된 경험을 하고 나면, 앞으로는 같은 문제를 반복할 가

능성이 확연히 줄어든다. 마치 계단을 오르듯, 일단 올라가면
미끄러지지 않는다.

새집을 짓는 디자인 VS 청소만 하는 디자인

10여 년 전에 IoT^Internet of Things (인터넷을 기반으로 모든 사물을 연결하여 상호 소통하는 지능형 기술) 기술이 소개되고, 건축 및 공간 디자인 분야에서 IoT 기술 관련 연구 과제들이 많이 나왔던 시기가 있었다. 그즈음 공간 설계 디자인 회사와 산학 과제 형식으로 IoT 기술 기반의 아파트 서비스 연구 과제를 준비한 적이 있다. 그 회사는 상당히 큰 규모의 제안서를 준비하고 있었는데, 회사 측 연구소장님이 실무에서 겪은 일이라면서 다음과 같은 사례를 설명해 주었다.

A 건설사와 B 건설사가 경쟁적으로 신도시에 아파트 분양을 하고 있었다. A사는 누가 들어도 아는 대형 건설사였고, 해

당 신도시에 위치적으로 좋은 부지를 선점하고 있었다. 반면 B 건설사는 상대적으로 인지도가 떨어지는, 소위 B급 브랜드였다. 해당 신도시에 진출하는 것을 회사의 주요 사업으로 진행하고 있어서, A사보다 훨씬 큰 규모의 부지를 선점하고 대규모 분양을 목표로 하고 있었다.

A사가 먼저 분양 일정에 들어갔는데, 높은 브랜드 이미지와 좋은 위치를 확보했음에도 불구하고 미분양 사태가 벌어졌다. 이러한 상황은 B사 입장에서도 위기였다. B사는 브랜드 가치도 낮고 위치도 상대적으로 좋지 않은데, 훨씬 많은 분량의 분양을 해야 하는 상황이기 때문이다. 게다가 자금 여력도 좋지 않은데, 이 사업에 이미 대규모 투자를 해 버린 상태였다. B사는 어떻게 이 난관을 극복해야 할까.

B사는 본인의 약점과 문제들을 잘 알고 있었다. 브랜드 가치 약세, 자금력 부족, 분양지 위치의 가치 약세, 너무 넓은 부지, 분양 분량 과다 등 주요 문제점 리스트가 나와 있었다. 디자인 프로젝트로 비교하면, 문제의 이해가 완료되고 핵심적인 문제의 리스트가 도출된 상황이다. 각 문제점을 각개 전투하듯이 하나씩 대응하여 해결하는 방식을 선택한다면, 우선 브랜드 가치 약세를 극복하기 위하여 마케팅을 공격적으로 해야 한다. 건설사들이 많이 하는 유명 연예인이 나오는 광고를 제작한다든지, 브랜드 고급화를 위한 설계나 자재 고급화도 생각해 볼 수

있다.

자금력 부족을 해결하기 위해서는 투자 유치를 추가로 하고, 금융 대출을 늘릴 수 있다. 그런데 이러한 해결안들은 더 많은 투자 비용을 필요로 한다. 문제 해결을 위해 더 많은 희생을 해야 한다. 넓은 건설 부지 문제와 과다한 분양 분량을 해결하기 위하여 부지를 일부 처분하는 방안도 생각할 수 있다. 과연 부지 처분이 B사에 도움이 되는 안건일까?

이는 결국 분양의 부가 가치를 포기하는 해결안이므로, 회사에 실질적인 이익이 되진 않는다. 이런 식으로 문제를 해결하고자 하면, 돈은 더 많이 쓰면서 이익은 줄어들어 회사는 손해를 보게 된다. B사는 이렇게 손해가 발생하는 방법으로 문제를 해결하지 않았다. 우선 부지가 큰 부분을 강점으로 역이용하기로 했다. 넓은 부지를 활용해 그 지역 주민들이 좋아할 만한 가치를 더하고, 아파트 단지에 잘 조성된 생태 공원을 유치하였다. 아파트 주민들에게는 자연 친화적인 삶을 무료로 제공하고 주변 이웃들에게는 저렴한 비용의 입장료를 받아 이익을 환수하여 주변에서도 이사 오고 싶은 단지의 이미지를 만들어 냈다.

생태 공원을 짓는다는 해결안은 B사에서 도출한 문제점의 목록에는 명시되지 않은 사항이었다. 아무도 이 지역에 생태 공원이 없는 것이 문제라고 지적하지 않았기 때문이다. 그러나 단지 내 공원은 추가 마케팅 비용 없이 건설사의 브랜드 가치

를 높여 주었고, 문제점으로 지적되던 지나치게 큰 부지를 역으로 활용하여 강점으로 사용할 기회가 되었다. 결국 B사는 목표대로 분양 가격 할인이나 미분양 없이 대단위 분양을 달성할 수 있었나.

디자인 해결안은 이런 것이다. 각 문제를 표면적으로 해결하는 부분적 해결안의 집합이 아니라, 그 해결안을 통하여 다양하고 복합적인 디자인 문제를 함께 해결할 수 있도록 근원적이면서 종합적이어야 한다. 그러면서 해결안에 필요한 투자를 최소화하고, 가치는 극대화하는 방향으로 제시되어야 한다.

비록 내가 IoT와 관련하여 준비했던 연구 과제는 선정 평가에서 탈락했지만, 소장님이 들려주신 이 사례는 내게 깊은 공감을 주었다. 덕분에 디자인 콘셉트의 개념을 설명하는 수업에서 예시로도 잘 활용하고 있다. 이처럼 디자인 문제가 표면적으로 드러났을 때, 각 문제를 직접적으로 대응하는 해결안을 내는 것은 전체 화면에 관한 계획 없이 과도한 세부 묘사만 있는 이상한 그림을 그리는 것과 같다. 디자인 문제는 내면의 깊은 줄기와 뿌리부터 탐색하고 해결안의 틀을 잡아 나가야 한다.

한때 TV 예능 프로그램에서 유행했던 집 리모델링 서비스도 이와 비슷한 사례이다. 이 프로그램은 진행자가 한 가정집을 찾아간다. 그 집은 마당이 지저분하고 벽의 일부가 헐어 있으며 문틀도 맞지 않는다. 이 집에서 사는 가족들 또한 불행해

보인다. 건축가가 해당 가족을 상담하고 나서, 이 가족만을 위한 집을 새롭게 리모델링해서 선물한다. 이전에는 상상도 할 수 없었던 멋진 모습으로 집이 변신하고, 가족들은 집을 보면서 계속 감동한다. 해당 프로그램의 반복적인 포맷이다.

여기서 주목할 점은 건축가가 제시한 해결안의 내용이다. 분명히 관찰에서는 더러운 마당, 떨어져 나간 벽체, 어긋난 문틀이 문제였는데, 건축가는 가족이 대화할 수 있는 공간을 제공하거나 개인별 사적 공간의 구분 같은 의외의 해결안으로 전체적인 문제를 풀어낸다. 이 집과 가족 구성원이 가진 근원적인 문제를 눈이 보이는 더러움이나 고장이 아니라 가족 간의 소통 부족이라고 판단했기 때문이다.

만약 집에 관한 표면적 관찰 결과를 바탕으로 마당을 청소하고, 벽을 보수하고, 문틀을 고쳐 주었다면 해당 집의 가족들이 그렇게 많이 감동했을까. 고마워하기는 했겠지만, 감동하지는 않았을 것이다. 이후에 집이 다시 지저분해지고, 고장나면 가족은 다시 불행해질 것이다. 이러한 땜질식 디자인 해결안을 나는 수업에서 '청소 디자인'이라 부른다. 아무 데서도 안 쓰는 개념이지만, 이해하기는 쉽다. 청소 디자인이란 눈에 쉽게 보이는 단편적인 문제만 청소하듯 해결하고, 정작 중요한 문제는 해결하지 못하는 상태를 말한다.

수업에서 디자인 과제로 시장에 이미 있는 앱을 개선하는

형식의 프로젝트를 하면 어김없이 청소 디자인 이슈가 나온다. 학생들이 기존 앱을 써 보면 특정 페이지의 가독성이 나쁘다든지, 워크플로우 work flow(업무의 절차 또는 활동을 시스템화한 것)에 문제가 있다든지, 레이블 label(실행 버튼이나 이미지에 부여하는 이름)이 잘못된 것을 쉽게 알아낸다. 그리고 그런 소소한 문제들을 개별 대응하여 가독성을 높이고, 레이블을 수정하는 수준의 해결안을 내려고 한다. 이런 식의 표면적인 해결안이 바로 청소 디자인이다.

사용자들의 기대가 얼마나 높은데, 어떻게 청소만 해 주고 감동을 얻을 수 있겠는가. 표면적인 이슈들은 찾기 쉽고 당연히 해결해야 한다. 그러나 그것만으로는 사용자 경험의 의미 있는 변화를 얻을 수 없다. 그래서 청소만 하지 말고 새로운 주거 경험을 제공하도록 집을 새로 지어야 한다고 설명한다. 웹과 앱, 서비스도 마찬가지다. 화면만 훑어보지 말고, 화면 뒤에 숨겨진 문제의 근원을 찾아 경험의 줄기가 아예 다른 디자인을 하자. 화면의 디자인 요소들은 사용자 경험이 변화하는 큰 줄기를 따라서 자연스럽게 변화된다. 청소는 나중에 당연히 따라오는 부가 서비스이다.

그분이 오신 **잠 못 드는 밤**

이렇게 디자인 콘셉트가 대단히 근원적이고, 혁신적인 해결 방향이어야 한다는 수업을 학생들이 듣고 나면 잠 못 드는 밤이 시작된다. 좋은 생각이 나야 하는데, 그런 생각이 나지 않기 때문이다. 앞서 말했듯이 일단 자주, 오랜 시간 투자하고 생활 속에서 늘 디자인 문제를 생각하는 습관을 들여야 한다. 여러 가지 일들로 바쁘겠지만, 디자이너의 생활이 늘 해결할 문제를 안고 살아가는 일이므로 시간과 마음을 줄타기하듯 배분하는 연습을 해 두는 것이 좋다.

그러면서 한 가지 더 생각할 것은, 어떤 아이디어가 나왔을 때 너무 초기에 아이디어의 가치를 섣불리 판단하지 말고 가능

성을 충분히 알아보기 위해 생각의 발전 또는 전개를 더 진행해야 한다. 새로운 아이디어가 나오면 머릿속에서만 굴리다가 포기하지 말고, 머리 밖으로 꺼내 둔다. 생각에 실체를 부여하는 것이다. 다양한 방법으로 초기 아이디어를 실체화할 수 있는데, 가장 쉽게 할 수 있는 것은 언어로 기록하는 것이다. 아이디어를 말로 서술하고 이름을 붙인다. 언어적 실체만 부여해도 아이디어의 색채가 드러난다.

또 구소나 형태를 짐작할 수 있는 다이어그램으로 아이디어를 표현해도 좋다. 다만 너무 빨리 최종 제품의 형태나 화면의 레이아웃으로 가지는 말자. 너무 빨리 아이디어를 구체적 형태로 굳히면 다른 가능성이 제거되어 버린다. 대신 내가 부여한 언어적, 추상적 형태의 아이디어들을 차곡차곡 모으고 서로 비교하는 활동을 추천한다. 아이디어들을 수집할 때 일정한 크기나 형식을 가진 노트나 포스트잇, 디지털 메모 앱, 사진 앱 등을 사용하면 편리하다. 이렇게 기록한 아이디어들을 내 생활 속에, 내 몸 가까이 항상 가지고 다닌다. 작업실 책상 한쪽에 붙여도 좋고, 폴더에 모아 두어도 좋다. 그러면서 아이디어를 계속 애정을 가지고 바라본다. 시간을 두고 지속해서 다시 읽거나 쓰고 그리면서, 또 아이디어들이 어떻게 확장되거나 결합할 수 있는지를 관찰하면서 김장 김치를 익히듯 아이디어를 발전시킨다.

글쓰기에 관한 책에서도 비슷한 조언을 많이 찾아 볼 수

있다. 작가에 따라 글쓰기 스타일은 매우 다르지만, 대개 초보 작가에게는 글을 쓰고 나서 며칠 또는 몇 주 동안 내버려 뒀다가 시간이 흐른 뒤 글을 다시 읽어 보면서 다듬으라고 조언한다.

글의 유형은 다르지만 나는 논문을 쓸 때 같은 방법을 사용한다. 논문 목차를 짠 뒤 글쓰기를 시작하는데, 단원이 넘어갈 때마다 며칠씩 시간을 두고 다시 읽으며 앞뒤 내용의 연계와 서술 구조를 다듬는다. 어떨 때는 그간 쓴 원고들이 내 연구 주제를 벗어나 다른 곳을 가리키고 있는 상황을 발견하기도 한다. 이때, 그간 쓴 것들이 아까워 어떻게든 최소한의 수정으로 완성하려고 하면, 더 큰 괴로움을 겪는다. 내용 진행이 많이 되었더라도 잘못 가고 있으면, 깨끗이 새로 쓰는 게 낫다.

다시 디자인 작업으로 돌아가서, 아이디어들을 일정 시간 익혀 두면 새로운 시각으로 아이디어를 바라보는 기회가 생기고 처음에 생각할 때 가졌던 선입견도 줄어든다. 또 여러 생각을 함께 정리하면, 김치가 발효되듯 상승효과도 생긴다. 작업하고 있는 일들을 문서로 작성하여 하얀 칠판에 붙여 두는 습관이 생겼는데, 어떨 때는 서로 상관없는 프로젝트들끼리도 참고가 된다.

생각 중인 아이디어들을 다른 사람에게 설명하거나 의견을 물어보기도 한다. 상대방이 꼭 해당 문제의 전문가가 아니어도 좋다. 생각을 언어화시켜 설명하는 과정에서 내 생각은 더

다듬어진다. 여기에 생각을 들어 준 친구가 처음 들을 때는 말도 안 되는 신선한 의견을 덧붙여 줌으로써 내 생각은 레벨 업의 기회를 얻는다.

이렇게 협동적 사고 경험이 공식적으로 이루어지는 디자인 과정을 디자인 크리틱critique이라고 한다. 이는 디자인 아이디어의 전개와 발전을 위하여 매우 중요한 활동이지만, 아무래도 수업에서 충분한 경험을 제공하기에는 시간적 한계가 있다. 협동적 사고를 활성화하기 위해서도 디자인 프로젝트의 팀 작업은 큰 도움이 된다. 그러므로 조 작업을 할 때 기능적으로 역할을 분담하고 제조업에서 생산 라인 돌리듯 개별적인 역할만 해서는 안 된다. 각자가 잘하는 역할은 다르겠지만, 프로젝트의 전개 방향을 함께 고민하고 의견을 모아야 훨씬 훌륭한 결과물을 만들어 낼 수 있다.

이러한 아이디어의 탄생과 혁신의 과정을 연구한 작가가 있다. 과학 저술가로 베스트셀러가 여러 권 있는 유명 작가 스티븐 존슨Stenen Johnson이다. 스티븐 존슨을 처음 알게 된 것은 큰 인기를 끌었던 TEDTechnology, Education, Design 강연을 통해서이다. 그는 본인의 책 《탁월한 아이디어는 어디서 오는가Where Good ideas come from》에 관한 내용을 TED 강연으로 발표했다. 이 책의 내용을 애니메이션으로 요약한 영상이 유튜브에 있으니 참고하길 바란다.

강연의 핵심은 혁신적인 아이디어를 내기 위해, 1단계인 개인의 느린 직감^{slow hunch}과 2단계의 작은 생각들의 융합 및 충돌, 그리고 3단계인 사람들의 자연스러운 만남을 통한 아이디어의 교류 및 연계가 이루어져야 한다고 말한다. 또 인류 역사의 중요한 사상들이 같은 방법으로 완성되었다고 설명한다. 특히 아이디어의 속성은 네트워크에 있으며 산업 혁명 시대에 커피숍이 사람들을 만나게 하고 생각이 섞이는 중요한 역할을 했다고 평가하면서, 만남의 중요성을 강조했다.

오늘날 실리콘 밸리의 카페에서도 많은 스타트업이 탄생하고 있고, 온라인 교류 장소인 SNS는 아이디어의 결합을 더욱 촉진하고 있다. 그래서 스티븐 존슨은 다양한 생각이 만날 수 있는 장소를 많이 제공하고, 지속적인 교류를 이어감으로써 혁신적인 생각이 완성된다고 말한다. 우리 속담 중에 병에 걸리면 소문을 내야 한다는 말이 있는데, 같은 맥락에서 내 아이디어의 발전과 혁신을 위해서 내 생각을 여기저기 소문내고 다니자. 작은 소문이 증폭되어 내 아이디어가 굉장한 가치를 갖게 될 수도 있다.

아이디어가 발전하여 더 좋은 생각이 되면 이제부터는 다른 유형의 잠 못 드는 밤이 시작된다. 내 생각이 너무 좋아서, 이걸 보여 줬을 때 친구들, 또는 교수님이 얼마나 놀랄까 하는 생각에 잠이 오지 않기 때문이다. 나는 수업에서 자신의 아이디어

가 아주 마음에 들어서 도저히 작업을 멈추고 잘 수가 없는 흥분 상태가 될 때까지 생각하고, 그런 아이디어를 수업에 가져오라고 말한다. 아마도 역사에 남은 많은 혁신가와 작가와 디자이너들이 그런 밤을 보내며 해가 뜨기를 기다렸을 것이다. 기다리고 기다리던 그분이 오는 밤은 언젠가 온다. 내가 인내를 갖고 준비하는 한, 좋은 생각은 언젠가 꼭 찾아온다.

디자인의 핵심을 끝까지 끌고 가기

좋은 디자인 생각을 확보했다면, 이제 진정한 디자인 활동의 절정을 펼쳐 보일 때가 왔다. 우리의 디자인은 더블 다이아몬드 모델의 두 번째 마름모 한복판에 자리하고 있다. 이제 디자인 콘셉트는 언어와 추상의 옷을 벗고 구조와 형태와 인터랙션을 입은, 실체적인 모습을 갖게 된다. 이 과정에서 가장 주의를 기울일 문제는 콘셉트와 디자인의 실체가 강력하게 짝을 이루어, 디자인 표현을 통해 콘셉트가 구현되도록 하는 일이다.

디자인 프로세스에서 문제의 이해, 디자인 콘셉트 도출, 해결안 제안 및 평가 등의 각 단계를 분리시키는 것보다 각 단계를 서로 연결시키는 것이 어렵고 문제도 자주 발생한다. 이

같은 연결 부분에는 문제의 정의와 리서치가 연계되어 문제 이해에 도움이 되는 리서치, 해당 문제의 핵심을 해결하는 콘셉트 도출, 콘셉트의 핵심을 표현하는 해결안 제시, 콘셉트의 구현을 중심으로 해결안을 평가하는 부분 등이 있다.

아무리 디자인이 멋스럽게 나와도 디자인 콘셉트에서 구현하려 했던 가치와 전혀 관련이 없다면 무슨 소용이 있겠는가. 그런 일이 없을 것 같지만, 과제를 하면서 가장 많이 하는 실수가 앞 단계에서 진행한 성과들을 다음 단계에 제대로 적용하지 못해 생긴다. 이 문제는 특히 리서치 결과와 콘셉트가 연결되는 부분, 그리고 콘셉트와 디자인 표현을 연결하는 부분에서 자주 발생한다. 왜 이미 정리된 콘셉트가 막상 디자인 표현에 가면 잘 반영되지 않는 것일까.

그 원인을 유추해 보면, 콘셉트와 관련 없이 디자인 표현에서 본인이 해 보고 싶었던 내용이 이미 있거나 남들이 많이 하는 트렌드를 따르고 싶은 생각이 들 때 이런 문제가 생긴다. 그래서 실제 디자인 구현 작업을 할 때 리서치를 통하여 문제의 해결 방향이 반영된 콘셉트를 구현하는 데는 별로 신경을 쓰지 않고, 하고 싶었던 디자인이나 표현에 콘셉트를 거꾸로 맞추려고 행동하기도 한다.

이런 식으로 디자인 리서치를 별로 중요하게 생각하지 않는 학생은 열심히 진행하지도 않다가 그다지 매력적이지 않은

콘셉트를 도출하는 데 그치고 만다. 그러다 보면 디자인 구현에 콘셉트가 큰 역할을 할 수 없는 상태를 맞이한다. 디자인 결과물만큼은 좋게 만들고 싶으므로 잘못된 콘셉트에 미련을 버리고 그간 진행하던 과정과 전혀 상관없는 디자인을 하기도 한다.

디자인 콘셉트의 반영도가 낮은 디자인 결과물은 결론적으로 전체 디자인 프로세스 관리 능력의 부족을 보여 주는 증거이기도 하다. 디자인이 목표했던 문제의 해결을 보증할 수도 없으며 디자인 결과물에 관해 협업 부서나 클라이언트를 설득하는 데도 커다란 어려움을 겪게 된다. 이럴 때는 임시방편으로 어떻게든 해결하기보다는 리서치나 콘셉트 단계로 다시 돌아가서 앞 단계의 문제를 해결해야 프로젝트를 마무리할 수 있다.

이러한 문제는 대개 수업에 충실히 참여하지 않았거나 동기 부여가 부족한 경우이지만, 학교 밖에 나가서 디자인 실무를 경험해 본 고학년 학생에게도 나타난다. 기업에서 학부생 인턴에게 디자인 프로젝트를 통째로 맡길 수는 없으니 독립된 구현 기능이나 시간이 많이 소요되는 디자인 구현 부분에만 작업을 시키기 때문이다. 이렇게 제작 훈련 위주로 업무를 경험한 학생들은 디자인 구현 능력은 충분한데, 프로젝트 운영 능력은 부족해진다.

이때 과제 전체의 논리 구조는 부실하지만, 겉보기엔 그럴듯한 결과로 마무리되는 현상이 발생한다. 친구들이나 디자인

을 잘 모르는 사람들은 이런 결과물에도 쉽게 감동할 수 있지만, 실무에서 디자인 결과물을 평가하는 사람들은 그렇게 호락호락하지 않다. 프로에게 눈속임은 통하지 않는다. 디자인 문제와 이에 관한 해결안의 핵심은 최종 디자인 결과물 안에 반드시 가시화되어 살아남아 있어야 한다.

그리고 디자인 콘셉트는 디자인 해결안에 점을 찍듯이 한번 반영하는 게 아니라, 디자인 결과물을 구성하는 구조, 콘텐츠, 레이아웃, 그래픽, 내비게이션, 인터랙션 등 모든 구현 요소에 반복적으로 콘셉트가 반영되는 것이 바람직하다. 어떤 콘셉트는 내비게이션에서 반영되는 것이 적절하고, 또 어떤 콘셉트는 그래픽 스타일에 반영하는 것이 적절할 수도 있다. 콘셉트의 내용에 따라 반영할 수 있는 구성 요소가 제한될 수 있는 것이다.

그러나 디자인 문제를 해결하는 중요한 콘셉트라면 이것이 반영될 수 있는 구성 요소나 표현 양식을 최대한 많이 확보하고, 여러 구성 요소에 일관성 있게 반영하는 것이 더 좋은 디자인이다. 또 사용자 경험 측면에서 볼 때, 디자인 콘셉트는 아주 비시각적인 서비스 제공자의 태도나 기업의 서비스 정책에도 반영될 수 있다. 그렇기 때문에 최종 디자인 결과물을 둘러싸는 전반적이고 종합적인 경험 디자인에 핵심 콘셉트를 반영할 수 있는 넓은 시각을 가져야 한다.

지금까지 디자인 콘셉트는 디자인 표현 전반에 일관성 있게 반영되어야 함을 설명하였다. 그러면 추상적인 디자인 콘셉트는 각 디자인 표현 양식에 어떻게 구체화될까? 예를 들어 조립형 컴퓨터의 업그레이드 방법을 안내하는 앱의 핵심 콘셉트로 사용자의 컴퓨터 지식 및 조립 숙련 레벨을 상, 중, 하 3단계로 나누고 이에 따라 업그레이드 안내 또한 다르게 제공한다고 가정해 보자. 이 콘셉트를 적용할 수 있는 구성 요소는 앱의 내비게이션 구조, 안내 콘텐츠 및 안내 인터랙션, 콘텐츠 표현을 위한 정보 디자인, 필요한 정보를 선택적으로 보여 주는 레이아웃 디자인까지 거의 모든 앱의 구성 요소에서 상, 중, 하의 사용 레벨에 따라 차별화 디자인을 적용할 수 있다.

이렇게 많은 수의 디자인 구성 요소들이 사용자 수준별 서비스의 차별화라는 커다란 콘셉트를 구현하는 도구로 사용될 때, 서비스의 콘셉트는 더 강력해진다. 또 사용자에게 꼭 필요한 핵심 사용자 경험을 전달할 수 있게 된다. 명확한 콘셉트와 콘셉트 중심의 디자인 구현은 다른 서비스와 확실하게 차별화되는 사용자 경험을 제공하고 해당 서비스의 고유성을 확보해 준다.

여기서 명확한 콘셉트라는 것은 다른 서비스들은 갖고 있지 않은 해당 서비스 고유의 콘셉트를 의미한다. 디자인 콘셉트를 정할 때 편리함, 간결함, 높은 사용성 등 어느 서비스에서나

어울릴만한 일반적인 가치를 핵심 콘셉트로 정하지는 않는다. 이러한 일반적인 가치는 당연히 실천되어야 하므로 차별화 포인트가 되기 어렵다.

시작은 과감하게, 마무리는 세심하게

보통 수업에서 디자인 콘셉트에 관한 미팅을 할 때는 콘셉트의 내용이 추상적이어서 디자인 구성 요소 전반에 적용하기 좋은 것, 새롭고 독창적인 사용자 경험을 제공하는 것을 우선시한다. 특히 기대가 되는 콘셉트는 이전까지 유사 서비스에서 생각해 보지 않았던 특별한 생각이거나, 이 콘셉트가 어떻게 실제 디자인에 적용될지 상상이 안 되는 경우이다. 이런 콘셉트를 디자인에 적용하려면 기존에 참고할 만한 사례가 없어 위험 부담도 크지만, 그만큼 새로운 사용자 경험을 만들어 낼 수 있다.

그래서 나는 학생들이 스스로 평가할 때 너무 '극단적이다, 황당하다' 같은 생각이 드는 콘셉트를 선택하도록 추천하는 경우가 많다. 예를 들면, 청각 장애인의 다자간(개인과 여러 사람

사이) 회의 경험을 보조하는 앱 서비스를 수업에서 진행한 팀이 있었다. 이 서비스는 일반인들의 음성 대화 회의에서 청각 장애인이 소외되지 않고 참여가 가능하도록 지원하는 앱 서비스이나. 콘셉트로 청각 장애가 있어도 일반 대화처럼 자연스럽게 소통하기 위한 의사 표현 기능의 제공, 여러 화자의 대화 구분이 편리한 문자 변환 서비스, 상대방의 대화를 듣는 상태와 장애인 본인이 발표하는 상태를 구분하여 대화 시점에 최적화된 디자인을 제공한다는 내용이 결정되었다.

내용상 매우 공감이 되면서도 내비게이션, 화면 레이아웃 및 GUI^Graphic User Interface(사용자가 기능을 알기 쉽도록 그래픽으로 표시한 인터페이스), 인터랙션 측면에서 다양한 디자인의 가능성이 커서 매우 기대한 과제였다. 청각 장애인을 보조하는 대화형 앱을 생각하면 기존의 문자 메시지 앱이나 단체 대화 SNS 앱 같은 유형의 콘셉트 아이디어에서 멈추기 쉬운데, 사용자 경험의 특별한 디테일에 집중하여 추상적이면서도 개성 있는 콘셉트가 만들어졌다.

디자인 해결안 단계에서는 회의에 참석한 각 화자의 대화를 서로 다른 색의 기다란 컬러띠로 표현했다. 대화의 흐름에 따라 이 컬러띠들을 좌우상하로 내비게이션하면서 사용자가 대화 흐름을 관리해 나가는 특이한 시각 디자인 요소를 사용한 것이다. 이를 통하여 내비게이션, 모션 인터랙션, 화면 레이

아웃과 GUI가 한꺼번에 구현되는 디자인 해결안을 제작했다. 프로젝트를 시작할 시점에서는 상상할 수 없던 신선한 결과물이었다.

그러나 예상할 수 있듯이, 이 팀은 과제를 진행하면서 많은 어려움을 겪었다. 눈에 보이지 않는 '대화'라는 개념을 어떻게 화면에서 시각화할 것인가부터 우리가 무의식적으로 행동하는 눈치와 음색, 몸의 동작으로 이루어지는 대화의 자연스러움을 어떻게 앱의 인터랙션으로 구현할 것인가 등을 고민해야 했다. 이런 문제가 앱을 통해 해결 가능한 것인지도 여러 번 생각하게 했다. 이러한 어려움을 해결하는 방법은 다른 디자인 문제나 콘셉트로 변경하여 피하는 것이 아니라 문제에 맞서서 치열하게 고민하는 데에 있다. 그리고 마음속으로는 이 문제를 반드시 해결할 수 있다고 스스로를 믿는 확신을 가져야 한다.

좀 어려워 보이고 잘 예측되지 않는 콘셉트를 과감하게 받아들여 추진해 봐야 나의 디자인 능력과 문제 해결 능력이 향상된다. 처음 생각나는 디자인 해결안이 거칠고, 문제가 있어도 괜찮다. 그 해결안에 내가 원하는 가치가 담겨 있다면, 치열하게 매달려서 다듬어 보자. 시간이 지날수록 그 해결안이 성숙해지고, 매력을 얻을 것이다.

반면, 해결안의 아이디어가 처음부터 너무 깨끗이 정리되거나 쉽고, 무난하게 진행된다면 경계해야 한다. 최종 디자인

구현으로 진행될수록 신선함이나 개성이 더욱 떨어져 어디서 본 듯한, 그냥 그런 디자인으로 귀결되기 쉽기 때문이다. 처음 디자인을 구현할 때는 좀 위험을 감수하고 모험적으로 시도하기를 추천한다.

좋은 디자인이 나오려면 초기의 과감한 모험만큼이나 섬세한 마무리도 중요하다. 최근의 미디어 서비스들은 워낙 다양한 서비스가 많이 시장에 나오다 보니 완전히 새로운 서비스가 출현하는 것은 거의 불가능하다. 보통 수업 시간에 앱 서비스 주제를 하나 제안하면 그와 유사한 주제가 앱 스토어에 100개 이상 있을 것으로 보고 작업을 시작한다. 그리고 검색해 보면 실제로는 더 많은 수의 앱이 있다. 하늘 아래 새로운 앱을 이제는 발견하기 어렵다.

모바일 서비스들은 워낙 시장에서 많이 검증되었고, 이에 따라 앱 디자인의 구성도 패턴화되고 있다. 애플과 구글도 초기에는 각자 개성 있는 UI였으나 이제는 상대 서비스의 장점들을 도입해서 서로 닮아가고 있다. 이렇게 디자인 차별화 포인트가 줄어들고 패턴 중심 디자인의 비중이 커졌을 때, 우수한 디자인을 만들어 내기 위해서는 디테일에 집중해야 한다.

그래서 앱 디자인 분야에서는 작은 표현적 차이에 따라 감동과 완성도를 만드는 마이크로 인터랙션micro interaction에 관심을 기울인지 오래되었다. 우리가 애니메이션 작품을 볼 때, 실제

작품의 스토리나 캐릭터의 중요 요소와는 전혀 관련 없는 캐릭터의 머리카락 그림자나 아름다운 햇살 표현으로 인해 작품 몰입도가 커지듯이, 애니메이션의 디테일한 표현은 현실은 물론 상상 속의 표현 수준도 능가할 정도다.

앱에서는 화면이 다른 화면으로 전환되는 순간의 애니메이션과 버튼을 눌렀을 때의 섬세한 버튼 반응, 사운드와 화면 그래픽의 정교한 조화 같은 절묘하고도 소소한 디자인 표현들이 사용자 경험의 완성을 좌우한다. 주요 앱 서비스들의 디자인 표현을 분석해 보면 디테일에 과몰입하는 디자인들이 대세를 이루고 있음을 확인할 수 있다. 이런 시장 상황에서 어느 정도 괜찮아 보이는 디자인으로 프로젝트를 마무리하면, 완성된 서비스로 인식되지 않는다.

리서치 분석을 세심하게, 참기름 짜듯이 해야 하듯이, 콘셉트의 구현도 모든 디자인 구성 요소에 구석구석 치밀하게 담아야 한다. 또 인터랙션이나 그래픽의 마무리도 놀랍도록 세심하고 완벽하게 정리해야 한다. 세심한 마무리는 시간 투자를 충분히, 집요하게 하면 이뤄 낼 수 있다. 과감한 시작보다는 심리적으로 수월할 것이다. 디자이너로서 어려운 점은 과감함과 세심함이라는 커다란 간격의 스펙트럼을 지속해서 오가며 디자인 작업을 진행해야 한다는 것이다. 디자인 프로세스가 과감하기만 하거나 섬세하기만 하면 프로젝트는 성공할 수 없다. 그래

서 디자이너의 성격은 과감하면서 섬세해야 하고 모험적이면서
도 정교해야 한다.

빠르게 지나가는 **기술 버스에 올라타기**

디지털미디어 디자인을 전공하면서 가장 큰 어려움이 무엇인지 묻는다면 나를 비롯한 동료 교수들, 실무에서 일하고 있는 졸업생들, 현재 공부하고 있는 학생들 대다수가 눈부시게 빠른 기술의 변화를 지적할 것이다. 기술과 친하게 지내는 것은 우리 분야 디자이너의 숙명이라고 생각한다. 지금 앱 디자인을 배워 두면 졸업 후에 앱 디자이너로 오랜 기간 일할 것으로 착각하는 학생들에게 나의 학부 시절에는 핸드폰이 아예 존재하지도 않았으며, 앱 디자인에 관련하여 학교에서 배운 것이 하나도 없다는 사실을 알려 주곤 한다.

실제로 나의 커리어는 제품 디자이너였다가 웹 디자이너,

다음엔 앱 디자이너로 변화했다. 앞으로도 앱 디자이너로 내 커리어가 마무리될 가능성은 거의 없다. 또 앱 디자인을 지속하기 위해서는 매년 새로운 구현 기술과 플랫폼의 변화를 공부해야 한다. 실제로 10년 넘게 강의 내용을 매년 80퍼센트 이상 변경하는 작업을 반복하고 있다. 모바일 디자인 수업은 나와 애증의 관계이다. 내가 비교 우위를 가진 분야이기도 하지만, 이 비교 우위를 지켜내기 위해 엄청난 시간과 노력을 투자해야 한다. 매년 수업할 때마다 이렇게 힘들여서는 안 된다고 생각하지만, 해마다 5, 6월에 애플과 구글이 개발자 콘퍼런스에서 신기술들을 쏟아 놓으면 또 발표를 홀린 듯 들으며 강의 계획을 새로 짠다.

모바일 디자인은 마치 지속해서 가속이 붙는 러닝머신 위에서 뛰고 있는 기분을 느끼게 한다. 언제까지 이 달리기가 지속 가능할까. 이렇게 한탄하면서 한편으로는 이제 막 러닝머신 위에 오른 제자들을 독려해야 한다. 하지만 머신 위를 힘껏 뛰는 것 만큼이나 옆에 생겨나는 새로운 기술도 눈여겨봐야 한다. 시장과 기술 상황에 맞추어 언젠가는 갈아타야 하기 때문이다. 제품 디자인에서 웹 디자인으로, 웹에서 앱 디자인으로 갈아탈 때도 디자인 수요와 시장이 더 큰 곳으로 옮겨갔고 이런 일은 또 일어날 것이다.

이렇게 기술과 플랫폼을 옮겨갈 때 원래 가지고 있던 경험들이 아주 쓸모없어지는 것은 아니지만, 새로운 지식이 필요하

고 진입 장벽과 위험도 감수해야 한다. 대신 나는 더 큰 가능성과 넓은 시장, 새로운 시도를 해 볼 수 있는 더 많은 자유를 갖게 된다. 그리고 이런 변화에 관한 적응력은 이제 UX 디자인 같은 특정 분야에서만 나타나는 것이 아니라 디자인 전 분야에서, 그리고 디자인 바깥의 산업에서도 요구되고 있다.

뉴스에서 기술 변화에 따라 앞으로 없어질 직업과 새로 생겨날 직업에 관한 예측 기사들이 나오곤 한다. 그만큼 기술의 변화가 우리 사회 모든 곳에 중대한 영향을 미치고 있다는 증거이다. 따라서 저학년 학생들에게 졸업 작품을 하게 될 때는 지금의 기술로는 가능하지 않은 디자인을 고민하고 있을 것이며, 여러분의 미래를 현재 보이는 시장 상황에 맞추어 상상하지 말라고 한다.

우리가 하는 디자인의 본질은 제품이나 웹, 앱 같은 기술 플랫폼에 존재하는 것이 아니다. 디자인의 본질은 머릿속의 상상을 현실로 구현하는 것이다. 그게 무슨 플랫폼에, 무슨 기술로 보여질 것인가는 본질이 아니다. 우리가 디자인하는 현실이 더 멋있고 만족스러운 경험이 되려면 우리는 좋은 기술과 플랫폼을 최대한 활용하는 능력을 갖춰야 한다. 그리고 이런 급진적인 변화들이 마냥 힘들고 나쁘기만 한 것은 아니다. 이렇게 주기적이고 빠르게 새로운 기술과 플랫폼이 생겨남으로써, 변화를 받아들이는 디자이너에게는 새로운 도전과 과제가 주어지

고 큰 시장이 생긴다. 변화에 대응하는 인력이 매우 필요하기 때문이다. UX 디자이너의 취업률이 높은 이유와 전문가로서 성공하는 사람이 많은 이유가 여기에 있다.

기술은 지나가는 버스와 같다. 버스가 나를 변화시키진 않지만, 더 멀고 좋은 곳으로 데려다 준다. 버스를 잘 타려면 어느 버스가 언제 오는지를 잘 알고 있어야 한다. 그리고 어디서 버스를 갈아타야 내 목표 지점에 도달할 수 있을지를 정류장을 지나면서도 계획해야 한다. 버스를 놓치면 다음 차가 올 때까지 나는 정체된다. 남들이 저만큼 가고 있을 때, 나는 정류장에서 다음 차를 기다리고 있어야 한다.

버스를 잘못 타면 얼마 안 가서 종점에 도착할 수도 있다. 종점에 갔다면 할 수 없이 버스에서 내려야 한다. 또는 다른 기술 버스를 안 타고 그냥 한자리에 머무를 수도 있다. 제자리에 머물러 있다면 위험 감수를 하지 않아도 되지만, 새로운 가능성을 얻을 수는 없다. 내가 머문 자리에서 이미 알고 있는 주변 사람들과의 교류가 끝나고 나면 더는 할만한 일이 없어진다. 이런 현상은 이제 일부 산업 분야의 디자이너가 겪는 문제가 아니라 전 지구적인, 인류 모두의 고민이 될 것이다.

디자이너는 이러한 변화를 지속해서 모니터했고 적응해오기도 했으므로, 다른 산업에 종사하는 사람들보다 새로이 다가오는 환경을 견딜 능력을 갖추고 있을 확률이 높다. 설령 그렇

지 못하더라도, 우리는 생존을 이어가고 우리 사회에서 비교 우위를 얻기 위해 더 유연하고 적극적으로 변화에 적응해야 한다. 그렇게 더 멀리, 오래, 새로운 장소에서 디자이너의 여정을 이어나가기를 바란다.

3장

사용자 경험의 창조를 위한 공감

공감으로
완성하는 디자인

디자이너의 업무는 내가 하고 싶은 일을 마음대로 기획하거나 나만의 일정과 방법으로 작업하고 스스로 작품을 평가하면서 만족하는 것이 아니다. 클라이언트에게 프로젝트를 받아야 하고 클라이언트와 사용자가 무엇을 원하는지 알기 위해 소통해야 하며, 디자인 구현을 위해 다양한 분야의 전문가들과 협력해야 한다.

완성된 디자인이 평가받을 때, 협업 파트너들의 의견을 듣는 능력과 내 생각을 보여 주고 설득 하는 능력, 서로 다른 생각들을 조율하는 능력이 필요하다. 이러한 공감 능력은 조직 내에서 책임이 커지고 영향력이 커질수록 더욱 중요하다. 협력을 잘하는 디자이너 일수록 더 좋은 결과물을 낼 수 있고, 더 많은 기회를 만날 수 있다.

디자이너가 소통하는 방법

매 학기 수업을 하다 보면 학생들과 과제에 관하여 미팅을 하거나, 발표를 듣는 일들이 정기적으로 생긴다. 보통 발표는 학기당 과목별로 2~3회 정도이고 그 외 대화로 진행되는 미팅은 5~10회 정도이다. 각 수업에서 진행하는 미팅이나 발표 경험의 양이 많은 것은 아니지만, 그 정도의 횟수가 전공과목별로 있다고 생각해 보면 한 학기 동안 말로 생각을 표현할 기회가 학생에게 상당히 여러 번 주어진다.

내가 디자인을 공부하면서 좋다고 느끼고 다른 사람들에게도 추천하는 가장 큰 이유는 자신의 생각을 발전시킬 기회를 많이 가질 수 있고, 자기 색깔에 맞는 작업을 할 수 있기 때문

이다. 짧은 기간이지만, 이전에 공학도로서 경험했던 수업들은 학생의 생각을 묻지 않았다. 대부분의 분야가 시험을 기준으로 학습 능력에 점수를 매겨 줄을 세우고 점수를 부여한다. 학생들이 특별히 기회를 요청하지 않는 이상, 교수와 대화할 기회가 없고, 사실 그럴 필요가 별로 없다. 공대생이 교수와 생활 상담이 아닌, 지적 대화를 나누는 것은 대학원생 정도는 되어야 할 수 있는 경험이다. 이와 달리 디자인을 공부하는 학생들은 수업의 상당 부분을 교수나 다른 학생들과의 대화로 진행하는 경험을 한다. 이런 대화 과정을 통하여 내 생각을 만들고 키우고 소통하는 훈련을 할 수 있다.

또 디자인 수업에서는 다른 학생이 하지 않는 나만의 주제로 과제를 진행한다. 주어진 기간 동안 자신만의 생각과 색을 담아 과제를 완성해야 한다. 계속 교수나 팀원들의 의견도 입력되지만 가장 중요한 것은 여전히 자신의 생각이다. 사회에서는 학점보다 그간 무슨 작업을 해 왔는지를 증명하는 포트폴리오로 자신의 능력을 평가받는다. 따라서 예비 디자이너는 사회에 자기만의 경험과 콘텐츠를 가지고 나가며, 사회 역시 학생 고유의 경험에 관심을 가지는 문화가 정착되어 있다. 등수보다 자신만의 색깔이 무엇인지가 중요한 것이다.

학생일 때는 이러한 학습 경험이 개인의 성장에 얼마나 커다란 영향을 주는지 잘 모르지만, 사회에 나가서 다른 분야의

사람들을 만나 보면 내가 받은 교육이 얼마나 나를 특별하게 만들어 주었는지를 깨닫게 된다. 디자인을 공부해서 취업이 잘 되고 돈을 잘 벌 수 있을지 장담할 수 없지만, 좋은 교육을 받을 수 있는 전공이라는 것에는 매우 동의하는 바이다.

이렇게 디자인 교육은 개인의 개성을 존중하는 좋은 교육 풍토가 자리 잡혀 있다. 그러나 아쉬운 것은 학생들이 디자인 교육의 장점을 잘 활용하지 못한다는 점이다. 점수대로 줄 서고 시키는 것만 하며 남들이 가는 대로 따라가는 열악한 교육 환경에서 쉽게 벗어나지 못한다. 분명 개별 미팅은 학생이 주체가 되어 디자인 문제에 관한 자신의 생각을 교수에게 전달하고 문제를 함께 고민 및 해결해 나가는 대화와 협력의 과정이다. 그러나 많은 학생이 과제를 눈앞에 펴놓고 말없이 교수 눈치를 본다. 대화를 주도해 나가려고 하지 않고, 교수가 뭐라고 할 것인가에 관심을 갖거나 피드백을 받으면 열심히 받아 적는다. 피드백을 메모하지 않고 전체를 핸드폰으로 녹음하는 학생도 있다. 이렇게 진행된 미팅은 더 이상 대화가 아니라 일방적인 지시 이행에 불과하다. 순식간에 교수는 학생 과제를 일방적으로 평가하는 자판기가 되어 버린다.

학생은 집으로 가 녹음기를 켜놓고 지적받은 부분 하나하나를 교수 생각대로 수정해서 의기양양하게 다음 수업 과제로 가져오겠지만, 여기에는 학생이 고민하고 생각하는 과정이 없

다. 그냥 하라는 대로 다 했으니 잘했다고 생각하겠지만, 이런 식으로 진행된 디자인은 단순히 교수의 생각을 작업으로 옮긴 것일 뿐이다. 스스로 생각하지 않았으므로 디자인 씽킹의 성장도 기대할 수 없다. 학생 수도 적고 시간도 충분하다면 이렇게 되지 않기 위해 노력할 수 있지만, 현실은 미팅 시간마저 부족한 상황이다. 때문에 일부 학생들은 이런 정도의 미팅 경험을 넘어서지 못한다. 비싼 등록금을 내고 원하는 교육을 받는 만큼, 내가 성장하는 수업이 되려면 마음가짐과 태도를 바꿔야 한다.

우선 미팅을 하기 전에 스스로 왜 이런 작업을 했는가를 간단히 설명할 수 있도록 연습한다. 작업을 하면서 내 생각이 어떻게 변화했고, 어떤 판단을 하게 되었는지도 말한다면 아주 훌륭하다. 그리고 작업 과정에서 의문이 들었던 부분과 빈약하다고 생각하는 부분을 찾아 놓고, 이를 중심으로 교수의 의견을 구한다. 또 이후의 작업 진행에 관한 생각을 요약하고, 의견을 듣는다. 만약, 전혀 생각지 못한 피드백을 받거나 새로운 생각이 들어 과제 진행에 변동이 생기는 경우는 어떻게 작업을 변경할지 협의하면 된다. 이렇게 미리 계획을 세우고 미팅에 참여하면 보다 학생이 주도적으로 대화를 해 나갈 수 있으며, 과제의 내용과 생각도 본인의 결과물이 된다.

처음 이런 대화를 할 때는 좀 어색하고 계획대로 잘 진행되지 않을 수 있지만, 자주 이런 기회를 접하여 경험이 쌓이면

미팅을 통하여 디자인을 발전시키는 능력이 향상된다. 그리고 이 능력은 사회에 나가 업무 회의할 때 진가가 발휘된다. 능력 있는 디자이너는 다른 이해관계를 가진 상대를 설득하고 협의하여, 본인의 의도대로 디자인을 진행하기 때문이다.

최근 몇 년간 박사 과정인 학생 여러 명을 지도해야 했다. 학생들을 만나 대화를 하면서 이 학생이 논문을 쓸만한 역량이 있는지 쉽게 파악하는 방법을 알게 되었다. 본인의 연구를 잘 요약해서 논리적으로 설명할 수 있는 학생은 논문도 수월하게 진행된다. 요약을 어려워하는 학생은 본인 연구의 핵심을 못 찾거나 연구의 논리 구조를 구축하는 일을 힘들어하고, 결과적으로 논문 진행이 잘 안 된다.

자기 생각을 상대방에게 잘 표현하고 설득할 수 있는 능력과 대화를 통하여 생각을 발전시키고 실천할 수 있는 능력은 디자인 전공의 필요 역량을 넘어서서 인생에서 중요한 기회들을 성공으로 이끄는 핵심 역량이다. 그리고 디자인 수업에는 이런 능력을 키울 기회가 엄청나게 많다. 이런 기회들을 저버리지 말자.

디자인 교육을 통하여 연습할 수 있는 또 하나의 말하기 역량은 프레젠테이션이다. 발표는 상대적으로 대화보다 듣는 이와의 인터랙션이 적은 대신, 본인의 생각을 준비한 계획에 맞추어 표현하고 상대방의 공감이나 설득을 이끌어 내는 주도적

말하기의 방법이다. 발표는 현대 비즈니스에서도 매우 중요한 수단이다.

효과적인 디자인 프레젠테이션을 위한 주의 사항으로는 첫째, 발표자는 청자의 관점에서 발표를 준비해야 한다. 청자가 발표의 내용을 어느 정도 이해할 수 있을지를 가늠하여 발표 내용의 수준과 분량, 발표 속도를 맞추어 준비한다. 많이 안다고 해서 많이 말하는 것이 좋은 발표는 아니다. 특히 내가 말하고자 하는 메시지의 핵심을 잘 따라올 수 있도록 내용을 기획하고, 중요한 내용은 반복해서 강조할 수 있도록 준비한다. 말하는 속도는 일상의 대화보다 조금 느리게 하고, 내용이 전환될 때마다 조금 여유 시간을 두어야 관객이 생각하면서 따라오기 좋다. 이렇게 발표를 하려면 세심한 준비와 리허설이 필요하다.

둘째, 프레젠테이션에서 관객과 대화를 나누지는 않지만, 마치 대화를 주고받을 때처럼 관객의 반응에 주의를 기울여야 한다. 발표자의 동선이나 동작, 발표 원고의 내용에 관심이 집중되도록 의도적인 기획을 한다. 프레젠테이션에서 관객의 관심을 가장 쉽게 잃어 버리는 지름길은 관객과 눈을 맞추지 않는 것이다. 발표 내용을 적어 와서 그대로 읽는 것은 최악의 발표라고 할 수 있다. 원고를 준비해서 읽는 것은 발표가 아니다. 관객과 대화 하듯이 아이 컨택^{eye contact}이 되려면 발표 내용을 완벽히 숙지하고 있어야 하고, 자연스럽게 말할 수 있도록 충분히

연습해야 한다.

셋째, 디자인 프레젠테이션은 결론에서 디자인 결과물을 보여 줘야 하므로 결과물이 효과적으로 보여질 방법을 연구해서 개성 있고 내용 전달이 잘 되는 발표를 기획해야 한다. 결국 프레젠테이션도 디자인의 산출물이다. 만약 발표를 통해 디자인을 평가하는 상황이라면, 평가자는 발표만 듣고도 발표자의 디자인 능력을 파악한다. 발표자의 프로젝트 운영 능력과 논리적 사고 역량이 발표에 그대로 드러나기 때문이다. 디자인 평가자가 프레젠테이션에서 어떤 점에 집중하는지는 다음 파트에서 자세히 다루고자 한다.

말하기와 글쓰기는 개인의 창의적 사고력을 표현하는 매우 중요한 수단이다. 해외의 우수한 대학들은 말하기 및 글쓰기 능력을 교육하는 데 많은 투자를 하고 있다. 그 결과는 우리 사회를 이끌어 가는 전 세계의 여러 전문가와 지도자의 말과 글에서 확인할 수 있다. 디자인이 언어적인 표현물은 아니지만, 적절한 언어적 표현과 함께 전달될 때는 더 큰 설득과 공감을 이끌어 낼 수 있다.

디자인 수업에서 하는 미팅과 발표는 수업 진행을 위한 형식적 통과 의례가 아니라 내 생각을 다듬는 도구이자, 디자이너로서 기본적인 소통 역량을 닦는 일이다. 이는 내 경험이 쌓이고, 조직에서의 역할이 커질수록 더욱 중요한 능력이 된다. 디자

이너는 프로젝트의 결과물만으로 모든 것을 말해야 한다는 생각은 버리자. 프로젝트의 결과물이 잘 나올 수 있도록 진행 과정에서 효과적으로 소통하고, 완성된 결과물에 이해관계자가 설득되는 것까지 성공해야 결과물의 매력 발산이 완성된다.

남들은 내 디자인을 어떻게 평가할까

디자이너는 평가받는 일이 많다. 취업을 준비할 때뿐만 아니라, 비중 있는 거의 모든 디자인 프로젝트는 평가를 통하여 결과물의 선택이나 프로젝트의 지속 여부가 결정된다. 이는 디자인 결과물에 관한 평가이기도 하지만, 한편으로는 디자이너의 업무 능력에 관한 평가이기도 하다. 학생들의 경우 과목별 과제의 기말 평가, 졸업 작품 평가, 그리고 취업 준비를 위한 포트폴리오라는 중요한 평가 요소들이 있다.

즐겁게 작업에 임하고, 스스로 만족하는 결과물을 만드는 것도 중요하지만 이와 별개로 다른 사람으로부터 받는 평가는 본인의 능력을 객관적으로 검증하는 기회가 된다. 특히 많은 학

생이 포트폴리오는 어떻게 준비해야 하는지, 평가자는 포트폴리오에서 무엇을 보는지를 많이 궁금해한다. 결국 이것이 취업이나 진로를 좌우하는 도구가 되기 때문이다.

졸업한 지 2년 정도 되는 학생의 직장 상사를 우연한 기회에 만난 적이 있다. 여러 학생이 가고 싶어 하는 회사이기 때문에 취업 정보도 알고 싶었고 제자가 잘 생활하고 있는지도 궁금해 대화를 나누다 학생의 안부를 물었다. 놀랍게도 팀장님이 그해 최종 면접에 참여했는데, 해당 졸업생의 포트폴리오를 아직도 기억하고 있었다. 지도 교수였던 나조차 기억이 가물가물한 프로젝트 여러 개를 꼽으면서 이 작품은 어떤 점이 좋았다, 이 부분 때문에 이 학생을 꼭 뽑고 싶었다고 말하는 것이 아닌가. 이분의 대단한 업무 집중력에도 놀랐지만 포트폴리오가 이렇게 중요한 역할을 했다는 데에도 다시 한번 놀랐다.

이 외에도 학생들이 포트폴리오 덕분에 관심을 받거나 중요한 기회를 얻은 사례가 아주 많다. 고학년 학생에게 포트폴리오 관련 수업을 할 기회가 자주 있는데, 보통 학생들이 포트폴리오에서 관심을 가지는 주제들은 작품의 수, 작품의 구성, 콘텐츠 분량, 자기소개 정보 등이다. 이런 문제는 상황마다 요구되는 정도가 달라지므로 정답이 정해져 있지는 않다. 하지만 대학에서 4년을 성실히 보내고, 전문 분야에서 일할 준비가 되어 있는 학생이라면 어느 수준으로 준비할 것이라는 기대치가 존재

한다. 여기서는 취업을 위한 포트폴리오 제작법 대신 포트폴리오를 평가하는 사람들이 공통으로 확인하는 부분과 그들에게 본인의 작품이 어떻게 보일 것인가에 관해 이야기하려 한다.

일단 평가자들은 포트폴리오를 처음부터 한 줄 한 줄 정성 들여 읽지 않는다. 먼저 작품의 제목이나 카테고리를 살펴보고, 평가자로서 관심 있는 작품을 선택해서 본다. 작품을 선택했다고 해서 바로 자세하게 읽지도 않는다. 작품의 결과물을 먼저 보고 기대에 미치지 못하면 더는 보지 않는다. 결과물이 마음에 들면 그다음에 프로젝트 정의, 디자인 콘셉트를 본다. 이 부분까지 괜찮다고 판별이 되면 그제야 작품의 진행 프로세스나 세부적인 작업 내용을 보기 시작한다.

즉, 평가자들은 더블 다이아몬드 디자인 모델의 시작점, 중간점, 마무리점을 중심으로 작품을 이해하는 것이다. 이 세 점이 명확하게 표현되지 않으면, 나머지 부분은 눈길을 받지 못한다. 그러므로 모든 내용을 자세히 읽어야 작품을 이해할 수 있는 소설 구성 같은 포트폴리오는 주목받기 어렵다. 어떤 주제를 디자인했는지(문제의 정의), 그 디자인 문제를 해결하기 위해 어떤 해결 방안을 선택했는지(디자인 콘셉트), 해결 방안이 디자인 결과물에 어떻게 반영되어 있는지를 중심으로 평가하고 이 세 부분이 잘 맞아떨어졌을 때 디자인 콘셉트를 도출한 리서치의 방법이나, 디자인 결과물을 구성하는 세부적인 기술 및 표현에

관심을 둔다.

포트폴리오를 구성할 때 노력을 많이 기울인 리서치 부분이나 결과물의 모든 화면 디자인을 자세히 설명하고 싶어 하고, 이 부분을 다 넣지 못했을 때 아쉬워하는 모습을 자주 본다. 그러나 평가자는 그런 부분에 일일이 관심을 둘 시간이 없다. 마치 엘리베이터에 타고서 내릴 때까지 자신의 메시지를 다 전달해야 하는 엘리베이터 스피치처럼, 작품의 주요 평가 포인트를 중심으로 한눈에 들어올 수 있도록 계획해야 한다. 포트폴리오의 구성 방식을 확장해서 졸업 작품이나 기말 발표를 준비할 때도 이렇게 준비하는 것이 좋다. 발표할 작품을 나무에 비유한다면, 가지가 무성해서 뿌리나 열매가 구분되지 않는 나무보다 깨끗하게 가지치기하여 전체의 모습이 모두 드러나는 나무가 알아보기 쉽듯이 말이다.

포트폴리오로 작품에 관한 평가를 받을 때 또 하나 간과하면 안 되는 점은 평가자가 해당 작품에 관하여 거의 모르는 상태라는 것이다. 디자이너는 본인의 작품을 잘 이해하고 있으므로 보여 주고 싶은 부분도 많겠지만, 작품을 처음 보는 평가자가 첫눈에 작품의 모든 가치를 이해하는 것은 불가능하다. 그러므로 평가자가 작품에 몰입할 수 있도록 친절한 진입 경로를 만들어 줘야 한다. 프로젝트의 제목이 눈에 잘 띄게 하거나 설명의 단계를 나누어 세부 항목의 제목만 봐도 대략적인 이해가

되도록 정보를 디자인해야 한다. 또 더 자세한 내용을 보고 싶을 때 참조할 링크나 영상을 첨부하는 일도 이에 해당한다.

이렇게 정보의 전달 과정을 고려하여 내용을 구성하면, 평가자는 본인의 관심도에 따라 자유로운 경로로 작품을 이해할 수 있게 된다. 평가받는 디자이너나 발표자 또한 주어진 여건에 맞게 유연한 설명을 할 수 있는 도구를 확보한 것과 같다. 작품의 개수나 포트폴리오의 장수, 작품당 배정된 페이지 수 같은 정량적인 기준은 별 의미가 없다. 어떤 상황에서 평가를 받게 되더라도 유연하게 대응할 수 있는 도구로서의 포트폴리오를 갖추는 것이 훨씬 더 중요하다.

좋아한다면 티 나게 좋아하기

논어에 '아는 것은 좋아하는 것만 못하고 좋아하는 것은 즐기는 것만 못하다'라는 말이 있다. 말 그대로 많은 양의 지식을 추구하기보다 애정을 담아서 즐겁게 행하는 것이 더 낫다는 의미이다. 수업을 진행하면서 이 말을 증명하는 학생들을 종종 만나곤 한다.

가장 먼저 떠오르는 학생은 10여 년 전 UX 리서치 중심의 디자인 수업에서 만났다. 수업마다 과제를 상상 이상으로 잘해오는 학생이었다. 그 정도로 잘하는 학생을 이전에는 보지 못했을 정도였고, 같은 수업을 받는 다른 학생과도 질적인 차이가 확연했다. 그 학생 혼자만 너무 잘하니까 한편으로는 내가 이

학생에게만 차별적으로 더 알려 준 것이 있나 하고 스스로를 돌아볼 정도였다.

기말 평가가 끝난 뒤에도 그 학생은 나의 연구 과제에 참여했고, 자연스럽게 인연을 이어가게 되었다. 어떻게 그렇게 과제를 잘했는지 궁금해서 물은 적이 있는데, 그 학생은 나의 수업이 너무 좋았다면서 눈을 반짝였다. 얼굴에는 정말 좋아서 어쩔 줄 모르는 흥분이 담겨 있었다. 그리고선 자신의 노하우를 설명해 주었다.

해당 수업에서 가장 많이 참조했던 영어 원서인 《인터랙션 디자인Interaction Design》은 HCIHuman Computer Interaction(인간과 컴퓨터 간의 상호 작용에 관한 연구) 분야를 공부하는 학생에게는 교과서적인 책이다. 일반 디자인 서적들과 달리 책도 두껍고 글이 매우 많아서 읽기 어려운 스타일이다. 계속해서 내용이 개정되어 현재는 5판까지 나와 있다. 수입 원서라 가격도 비싸고 영문 원서 읽기가 익숙하지 않은 학생은 한 단원 넘기기도 쉽지 않은 책이다.

그래서 보통 강의 계획서에 교재에 관한 설명을 쓸 때, 이 책의 최신 내용을 기준으로 수업을 하지만, 꼭 봐야 할 필요는 없고 앞으로 계속 UX 분야를 공부한다면 읽을 기회가 있을 참고 서적으로 소개한다. 그런데 이 학생은 해당 책을 사고, 수업 진도에 맞추어 관련 단원의 내용을 공부하면서 과제를 했다는

것이다. 3학년 학생이 UX 관련 수업을 처음 들으면서 이 책을 함께 공부했다는 것은 다른 수업의 공부를 거의 할 수 없었다는 말로 들렸다. 그것도 하라고 한 것도 아닌데, 좋아서 했으니 성과의 차이가 날 수밖에 없었다. 이후 이 학생은 수업이나 교재를 설명할 때 자주 언급되었다.

　또 어떤 학생은 수업의 과정과 결과물들이 너무 마음에 들어 꼭 책으로 남기고 싶다면서 본인이 방학 기간을 투자해서 원고를 편집하고, 수업 구성원들을 인터뷰하여 책을 만들겠다고 제안했다. 얼마간의 인쇄비를 후원하자 수업 내용과 과제 결과물을 인쇄물 형태로 만들었다. 과제 결과물을 책으로 만든건 지금까지 진행해 온 수업 중 처음이었다. 그 뒤로도 이 학생은 수업과 연구 과제, 그리고 내가 공부했던 대학원 연구실의 후배로 계속 인연이 이어졌다. 지금은 동료 연구자로서 고민을 함께하는 사이가 되었다.

　이 학생들 외에도 지금까지 10여 명 정도의 특별한 학생들을 만났다. 그들의 공통점은 나의 수업에 이렇게 열심히 참여하면, 다른 수업 과제는 어떻게 하나 걱정이 들 정도로 과하게 몰입했다는 점이다. 이 학생들의 얼굴은 수업에 참여할 때마다 빛나고 흥분되어 있었다. 개별 미팅을 할 때도 매우 적극적이었으며, 의견을 확실하게 말했다. 그리고 사적인 미팅의 기회가 생기면 해당 수업을 얼마나 좋아하는지를 서슴없이 고백했다. 또

연구실 주변을 배회하며, 경험을 넓혀 줄 만한 일거리를 찾곤 했다. 방학이 시작될 즈음이면 연구실에 찾아와 앞으로 들어올지도 모를 과제 참여 기회를 예약해 두었다.

심지어 어떤 해에는 이런 학생들을 모른 척할 수 없어 *계획에 없던 연구 과제를 만들어 내기도 했다. 그들에게 급여나 과제에 필요한 투자 시간 같은 건 중요한 고려 대상이 아니었다 (그렇다고 해서 학생들을 무리하게 이용하는 악덕 연구를 했다는 뜻은 아니다). 진심으로 좋아하고 즐기는 사람은 다른 조건은 중요하게 생각하지 않는다. 지금 유행하는 말로 그 학생들은 디자인 리서치의 덕후였던 것 같다.

최근 들어서는 다른 의미의 덕후들을 만났는데, 특정 산업 도메인이나 활동을 매우 좋아해서 그것과 디자인을 결합하는 학생들이었다. 한 번은 아이돌 그룹 엑소의 팬인 두 학생이 졸업 작품으로 *엑소 팬들을 위한 커뮤니티 서비스를 디자인하겠다고 한 적이 있었다. 이런 주제는 크게 권할 만한 졸업 작품 주제는 아니었지만, 워낙 하고 싶어 해서 그대로 진행했다. 이 졸업 작품에 관한 학생들의 몰입도는 엄청났다. 한 번은 그룹의 팬들이 원하는 서비스 경험을 조사하기 위해 설문 조사를 기획했다. 그런데 엑소 팬 카페 회원들을 동원하여 만 부가 넘는 설문 응답을 일주일 만에 수집해 오기도 했다. 지도 교수로서 과제 진행에 걱정이 전혀 안 되는, 좋아함과 즐김의 진정한 효과

를 보여 준 프로젝트였다.

또 디자인을 좋아해 열심히 하는데다가, 인성까지 좋아서 그야말로 믿음이 가는 학생이 있었다. 졸업 후 미국 애플사에 입사하여 학생들 사이에서도 유명했다. 나중에 이 학생이 면접에 사용한 포트폴리오를 부탁하여 받았는데, 한 가지 놀라운 사실을 발견했다. 포트폴리오의 작품들을 연결하여 보니 이 학생은 지속해서 여행 서비스 관련 프로젝트를 진행해 온 것이었다. 내 수업에서 진행했던 과제들도 여러 개 있었는데, 그 학생 과제의 주제가 가진 일관성을 눈여겨보지 못했다. 포트폴리오에는 여행 정보, 교통, 여행 기록, 여행 사진 찍기, 여행 명소 표현 등 여러 가지 여행 관련 서비스들이 서로 연결 고리를 갖고 있었다. 작업한 지 오래된 프로젝트들은 요즘 트렌드에 맞게 수정된 새 화면을 입고 있었다. 이 학생이 입사한 팀은 지도 서비스 팀이었다. 그 팀은 면접에서 지원자들이 얼마나 지도 서비스에 관한 관심과 열정을 갖고 있는지를 비중 있게 질문했다고 한다. 지식으로만 아는 사람은 좋아하고 즐기는 사람을 이길 수 없다.

나 또한 정신 못 차리게 좋아하다 그게 곧 내가 되어 버린 경험이 있다. 스티브 잡스가 아이폰을 미국에 처음 출시하고, 국내에는 아직 진출하지 않았던 시점에 샘플로 접한 아이폰은 내 연구 인생을 바꿔 놓았다. 이건 내가 연구하지 않으면 안 되

겠다는 강력한 열망 속에서 당장 맥북^{MacBook}(애플 노트북 컴퓨터)을 샀다. 국내에 몇 권 나와 있지도 않던 앱 프로그래밍 책을 사서 따라 하고, 개발자 스터디를 찾아다니면서 한동안 앱 제작에만 몰입했다.

그렇게 나의 첫 연구년은 앱의 열병 속에 지나갔다. 그즈음의 나는 꿈에서도 앱 개발을 했다. 꿈속의 코드들은 내 등에서 나와 날개처럼 펄럭였다. 그렇게 2년여 동안 [*]4개의 앱을 개발하여 앱스토어에 올렸다. 이 시기를 기점으로 나의 모바일 디자인 수업은 이전과 매우 달라졌다. 개발자가 진행하는 수업은 화면 디자인만 그려 본 디자이너 시절의 수업과는 다를 수밖에 없었다.

그 즈음에는 매년 출시되는 애플 신제품들을 사들이며, 개발자는 이렇게 살아야 한다고 스스로를 합리화하곤 한다. 그렇게 앱 성덕의 시간을 몇 년 동안 보냈다. 앱을 잘 아는 것은 그 외의 신기술들, IoT나 인공 지능, 데이터 과학들을 이해하고 디자인에 적용하는 데도 큰 도움이 되었다. 단, 앱이 가진 심각한 문제가 하나 있는데, 기술 변화가 너무 빠르다는 것이다. 잠시만 한눈을 팔아도 기술 변화의 흐름을 따라가기 힘들다는 것이다. 또 앱의 구현 기술이 분야별로 전문화되면서, 혼자서 앱을 만드는 시대는 지나갔다.

이 때문에 이제는 그렇게 열병을 겪듯이 앱에 몰입하지는

않는다. 앱을 제작하느라 돈도 많이 쓰고 눈도 많이 나빠졌다. 또 처음의 바램처럼 앱이 내 연구를 평생 구원해 줄 수도 없었다. 하지만 그렇다고 나의 무모했던 앱 사랑을 후회하지는 않는다. 이제 나에게 앱은 마치 오래된 커플처럼 그냥 편안하고, 덤덤하다. 앱을 사랑했던 지난날의 경험 덕분에 내 연구의 자아 정체성을 찾을 수 있었고, 새롭게 매력을 느끼는 분야와의 사랑을 시작하는 것도 두렵지 않게 되었다.

사랑과 재채기는 숨길 수 없다고 한다. 정말 좋아하는 것은 겉으로 드러날 수밖에 없다. 또 이렇게 대놓고 어떤 것을 좋아하려면 그만큼의 용기와 희생도 따른다. 그리고 이렇게 용기 있는 사람은 주변에 기억될 수밖에 없다. 이런 사람에게는 더 많은 기회가 따른다. 하나의 행동이 다른 기회를 불러오는 연쇄 효과에 의하여 인재가 탄생하는 것이다. 시간이나 노력, 비용 같은 외적인 것들을 지나치게 계산하지 말고, 내가 좋은 건 무작정 많이 좋아해 봤으면 좋겠다.

최근 들어 전공 교수의 학생 상담 업무가 중요해지면서, 학생들을 상담할 기회가 여러 번 있었다. 학부의 규모가 커지면서, 특히 저학년 학생들은 앞으로 어떤 분야를 공부해야 성공할지 고민이거나 관심 분야가 아직 없어서 고민하고 있었다. 이는 눈앞의 이익만 추구해서 생긴 고민 같기도 하고, 또 한 편으로는 특정 분야를 사랑할 용기가 없어서 생긴 고민으로도 보였

다. 지금 내가 보는 한정된 시각으로 어떻게 미래를 정확히 예견할 수 있단 말인가.

미래는 확신할 수 없어서 미래이다. 그렇다면 일단 내가 좋아하고, 하고 싶은 깃을 열심히 좋아하는 것이 내 미래를 위한 가장 큰 투자가 아닐까? 좋아서 하는 사람에게는 시장 예측이니, 취업 현황, 사회 트렌드 분석, 이런 게 필요 없다. 좋아함은 이 모든 여건을 넘어서고 좋아하는 사람을 위한 자리는 시장 상황과 상관없이 따로 만들어진다.

계획에 없던 연구과제

참여할 학생은 있는데, 연구 과제가 없는 학기가 있었다. 해 볼 만한 일을 리서치하다가 한국정보산업연합회가 운영하는 "한이음 ICT멘토링" 프로그램을 발견했다. 이는 실무자들이 등록한 프로젝트에 학생들이 팀을 이뤄 신청하면, 실무자의 지도를 받으며 프로젝트를 경험할 수 있는 프로그램으로, 한이음에 등록된 과제 중 하나를 학생들과 매칭하여 진행했다. 이후에 학생들이 같은 포맷으로 프로젝트 경험을 할 수 있도록 졸업생 실무자들을 멘토로 등록 추천하여 프로그램에 지속적으로 참여했다.

엑소 팬들을 위한 커뮤니티 서비스

여기서 권할 만한 졸업 작품 주제는 아니었다고 말한 것은 보통 졸업 작품 주제를 정할 때, 본인이 좋아서 하는 주제보다는 디자이너로서 좀 더 객관적으로 바라볼 수 있는 주제를 더 추천하기 때문이다. 그래야 사용자 리서치나 디자인 아이디어 전개 과정에서 편견 없이 과제를 진행할 수 있다. 좋아하는 주제를 선택할 경우 디자이너가 주제를 잘 이해하는 점은 좋지만, 주관적 시각에서 벗어나지 못하면 오히려 창의적인 디자인 전개에 방해가 될 수 있다.

앱스토어에 올린 4개의 앱

첫 번째로 개발한 앱은 "위드 캔서$^{\text{With Cancer}}$"로, 암 환자 사진 동호회의 사진전을 모바일로 구현한 전시 앱이다. 이 앱을 개발하면서 이미지 데이터와 음성, 음향 데이터를 활용하는 기술을 확보하게 되

었다.

두 번째로 개발한 앱은 "클럭 플레이Clock play"로, 당시 유치원생이던 딸의 시계 보기 그림책을 모티브로 개발했다. 앱은 시계 콘텐츠와 결합한 그림책을 제공한다. 유료 버전에서는 어린이들이 자신만의 시계 그림책을 창작할 수 있도록 개발했다.

세 번째 앱은 "클럭 플레이"의 업그레이드 서비스인 "클럭 퀴즈Clock Quiz"이다. 다양한 시간 맞추기 게임들이 모여 있는 이 앱은 게임 아이템으로 스티커 모으기를 할 수 있는 앱이다.

네 번째 앱은 "아트룸 SYBArtroom SYB"다. 화가의 도록 콘텐츠로 아이패드용 앱을 개발해 보고 싶어 작가를 섭외하여 제작했다. 이 앱에는 사용자가 원하는 방법으로 작품 감상을 할 수 있는 데이터 관리 프로그래밍이 포함되어 있고, 가로/세로 모드 변환에 따라 디자인을 달리하는 기능도 구현되어 있다.

이러한 앱들의 앱스토어 출시와 판매 경험도 앱 시장을 이해하는 수업의 중요한 강의 자산이 되었다. 이상의 앱들은 애플의 앱 구현 언어가 스위프트Swift(애플의 독자적 컴퓨터 프로그램 언어)로 변경되고, 언어 변경 업데이트를 하지 않은 앱들을 일괄 앱 스토어에서 삭제하면서, 현재는 검색되지 않는다.

인연에 진심이면 기회가 찾아온다

수업하다 보면 설명을 위해 비유를 많이 하게 된다. 일을 대하는 태도에 관하여 이야기할 때는 흥부와 놀부 이야기에 비유하곤 한다. 다 알고 있듯이 흥부는 대가를 바라지 않고 제비를 치료해 주었고, 큰 상을 받는다. 반면에 놀부는 흥부가 했던 일을 그대로 따라 했지만, 그 의도가 선하지 않았기에 오히려 벌을 받는다. 만약 내가 같은 입장이었다면 흥부같이 행동했을까, 놀부같이 행동했을까? 아마 놀부처럼 행동하겠다고 말하는 사람은 없을 것이다.

하지만 우리의 일상을 모니터해 보면 대부분은 놀부처럼 아무런 진심 없이 남의 성공 비법을 따를 것이다. 특히 진로와 관련하여 어떤 기회에 관한 의사 결정을 할 때 많은 경우 우리

는 놀부를 비난할 처지가 못 된다. 단순히 남이 그렇게 해서 잘 되었으니 겉으로 보이는 형식을 똑같이 갖출 뿐이다. 제비를 만나기 전부터 마음은 벌써 제비가 가져올 박씨에 가 있으면서 말이다. 그런데 신기하게도 인생에서의 중요한 기회는 기대하지 않았던 순간에 찾아온다.

미국에서 졸업을 앞둔 대학원생이던 당시에, 앞집으로 홍익대학교의 교수님과 가족이 연구년을 맞아 내가 다니던 학교에 방문 교수로 오셨다. 연구년을 맞아 모교에 방문하신 거였다. 앞집에 한국 사람이 온 게 반갑기도 해서 이사할 때도 도와드리고 알고 지내다가, 한 번은 식사에 초대를 받아 교수님 댁으로 갔다. 사모님께서 홍익대학교에도 관련 전공이 있으니 지원해 보라고 말씀하셨다. 하지만 사모님이 해당 전공에 계신 분이 아니었기 때문에 인생 후배에게 하신 좋은 말씀 정도로 생각하고 크게 마음을 두지 않았다.

대학원을 졸업하고 귀국한 지 얼마 안 되어 신문을 보다가 우연히도 사모님이 말씀하셨던 학과에서 교수를 초빙한다는 공고를 발견했다. 그렇게 지원을 했고, 그 인연으로 홍익대는 21년째 나의 직장이 되었다. 정말 감사하게도 임용 후에 교수님을 뵐 때마다 항상 좋은 말씀을 건네 주시곤 했다.

신임 교수로서 좌충우돌 학교생활을 하고 있을 무렵이었다. 어린이를 대상으로 인터랙션 설치 작품 하나를 학회에 출품

했었는데, *대화면 인터랙션 작품으로 전시에서 인기가 꽤 있는 편이었다. 이 작품을 본 학회 조직위원장님이 다음 해 학회의 키즈kids 전시 운영 담당을 제안하셨다. 가장 영향력 있는 학회에서, 전시의 한 파트를 자유롭게 진행할 기회를 얻은 것이다.

다음 해에 기쁜 마음으로 열심히 전시를 진행했고, 이를 본 심리학 전공 교수님이 해당 *인터랙션 디자인을 의료 서비스와 접목하는 프로젝트를 제안하셨다. 학회가 끝난 뒤 인터랙션 디자인과 심리학, 임상 의학 분야가 함께 할 수 있는 프로젝트를 계획했고, 나는 책임자로서 규모 있는 프로젝트를 이끄는 성과를 낼 수 있었다. 학회에서는 나의 작업을 보여 주거나 다른 연구자의 관심사를 보는 것만으로도 의도치 않은 인연과 기회들이 많이 생겨난다. 그렇게 새 과제가 기획되기도 하고, 학생들을 생각지도 못했던 곳에 취업시키기도 한다.

한 번은 어떤 교육 콘텐츠 기업에서 산학 협력 제안이 들어왔는데, 알고 보니 이 기업의 대표가 몇 년 전 프로젝트 수주에 실패했던 컨소시엄 팀의 일원이었다. 사실 나는 잊고 있었는데, 대표님은 나와 미팅을 같이하면서 나중에 꼭 함께 프로젝트를 해야겠다고 생각하셨다고 한다. 그 후 몇 년 만에 독자적으로 프로젝트를 진행할 수 있는 위치가 되자, 연락을 주신 것이었다. 이 인연으로 수년간 해당 기업의 연구 과제를 수행했다.

나는 이 글의 소제목처럼 크든 작든 어떤 일의 중요성이나

객관적 가치와 상관없이 업무 자체에 진심을 충분히 담으려 노력했다. 처음엔 중요해 보이지 않았던 인연들이 우연히 내 인생과 학생들에게 중요한 기회가 되는 경험을 여러 번 겪으면서, 4학년 수업에서는 모든 인연의 소중함을 꼭 이야기한다. 예를 들어 내가 아르바이트하는 편의점 사장님이나 내 친구의 엄마, 옆집 아저씨, 우연히 특강 오신 강사님, 이런 분들이 다 어떤 인연으로 내게 중요한 경험을 제공할지 모른다.

디자인 업계에선 지금 옆에서 속을 썩이는 조 작업 파트너가 나의 클라이언트가 되거나, 회사에서 선후배로 다시 만나는 경우가 아주 흔하다. 나의 친구와 선후배들은 모두 소중한 인적 자산이고 서로의 버팀목이다. 우리는 당장 내일에도 어떤 일이 일어날지 모르는 세상에서 매일을 살아가야 한다. 내가 만나는 모든 사람과 장소에서 흥부처럼 눈앞의 대가를 계산하지 말고 주어진 인연에 정성을 다하자. 놀부처럼 계산을 앞세워 기회를 대하면, 우연한 나비 효과는 일어나지 않는다. 흥부와 놀부 이야기가 우리에게 전하고 싶은 교훈도 이러한 삶의 태도가 아닐까?

대화면 인터랙션 작품

이 작품은 글라스 실로폰glass xylophone으로, 거울상으로 설치된 대화면 스크린 앞에서 글라스 실로폰(여러 음높이로 조율된 여러 개의 유리잔 테두리를 문지르며 연주하는 악기)을 스틱으로 연주하면, 적외선 카메라가 실로폰 스틱의 위치를 읽어서 화면에 연주 내용을 다양한 음향과 시각 효과를 통해 표현하는 설치 작품이다. 이 입출력 시스템과 인터랙션을 응용하여 이후에 여러 가지의 게임과 교육 콘텐츠를 제작했다.

인터랙션 디자인과 심리학, 임상 의학 분야의 융합 프로젝트

해당 프로젝트는 한국디자인진흥원의 디자인 기술 개발 과제로 진행된 "VR-체험형 인터랙션tangible interaction을 이용한 발달 장애 아동의 치료 시스템 디자인 개발 연구"이다. 대화면 스크린과 상호 작용하는 지휘봉(컨트롤러)을 활용하여, 발달 장애 아동의 사회성 훈련 및 감각 통합 치료에 사용하는 콘텐츠와 시스템을 개발했다. 이후 서울시립아동병원에서 프로토타입prototype(개발 중인 프로그램의 성능 검증 및 개선을 위해 제작하는 시제품)을 임상 실험하였다.

웃으며 다시 시작하는 용기

졸업한 지 10여 년 이상 지난 졸업생을 만나면 이제는 제자보다 동료의 감정이 더 많이 앞선다. 요즘 하는 업무나 우리 분야의 미래에 관해 논의도 하고, 다니는 직장 이야기, 기혼이면 애들 키우는 이야기가 화제에 오르기도 한다. 오랜만에 만나면 학생이던 때의 추억도 한 번씩 나오는데, 공통으로 나오는 이야기는 내가 예전에 너무 무서웠다는 것이다. 나를 무서워하는 것 같지 않았던 학생들도 졸업하고 나면 "그때 너무 무서웠다, 힘들었다"라고 말한다.

내가 무섭기로 유명했다는 것은 나도 알고 있었다. 한 번은 졸업 전시 준비를 위한 설치 작업 미팅을 했는데, 몸을 많이 써야 해서 힘든 일이기도 하고 전시장에 오가려면 시간이 오래

걸리니 학생 참여를 얻어 내기 쉽지 않았다. 미팅 당일에 우연히 졸업 전시 준비 위원장이 학생들에게 공지한 안내문을 봤는데, 맨 윗줄에 커다란 빨간 글씨로 '전시장에서 이현진 교수가 직접 출석 체크함'이라고 쓰여 있었다. 내 이름이 압박용으로 사용된 것이다.

한 졸업생은 내게 가장 많이 들었던 말이 다시 하라는 것이었다며, 내가 웃으면서 친절한 말투로 다시 하라고 부드럽게 말하는 아이러니를 잊을 수 없었다고 한다. 또 한 동료 교수는 나에게 학생들이 많이 혼나다 보니, 혼나는 게 익숙해져서 웬만큼 뭐라 해서는 먹히지 않는다고 불평하기도 했다. 이 말도 사실이다. 저학년 때 수업에서 긴장하던 학생들도 고학년이 되고 내게 익숙해지면, 내가 무슨 말을 해도 내면의 갈등이 훨씬 덜해 보였다.

이런 대화를 나누다가 좋게 마무리하려 졸업생들은 이렇게 말한다. "그때 혼나던 경험이 사회에서 일하면서 너무 많이 생각나고 도움이 많이 돼요"라고 말이다. 그렇게라도 이해해 준다면 다행이고 고마운 일이다. 돌이켜보면, 3~40대 초반의 나는 어떤 완벽에 가까운 목표를 정해 두고 이에 못 미치는 결과는 허용할 수 없었던 것 같다. 그리고 학생들을 직장 내 팀원으로 인식하고 대하기도 했다.

이런 내 모습에 변화가 온 것은 40대 중반을 넘어서면서부

터였다. 큰아이가 고등학생이 되고, 대학생이 되면서 학생들 얼굴이 팀원으로 보이기보다는 내 아이의 얼굴이 겹쳐졌다. 또래 학생들의 생활과 생각을 집에서 겪다 보니 그들의 입장이나 한계가 이해되는 것이다. 이제는 학생들에게 다시 하라는 말을 쉽게는 못한다. 팀장이라면 그렇게 하겠지만, 엄마는 그렇게 못하는 것이다. 요즘은 졸업생들에게 나도 더는 무서운 교수가 아니라고 말한다. 입장이 달라지면서 변했다고 말이다.

작년에 만난 한 졸업생은 내게 그건 교수님의 역할이 아니라면서 학생들을 위해 계속 무서운 사람으로 있어야 한다는, 두터운 후배 사랑이 담긴 의견을 내놓기도 했다. 글의 제목을 웃으며 다시 시작하는 용기라고 붙였는데, 사회에서 실패를 용인하고 재기를 응원하는 분위기가 만들어지지 않으면 웃으며 다시 시작하기는 정말 어렵다. 한 번 시험을 망쳐도 다음번에 보강할 수 있다면, 그래도 더 공부해 보고 싶겠지만 현재의 입시는 한 번이라도 시험을 망치면 경쟁에서 밀려나기 때문이다. 이렇게 입시 살얼음판을 지나온 학생들은 대학생이 되어서도 한 번을 안 넘어지려고 한다. 또 넘어져 본 적이 없다 보니, 한 번 넘어지면 인생이 끝난다고 생각해 쉽게 일어서지 못한다.

이 때문에 사실 요즘은 학생들에게 말 한마디 내놓기가 걱정스럽고, 무서울 정도이다. 교육으로서, 업무 과정으로서 너무 당연한 비평이나 조언에도 그냥 무너져 버리고, 손을 놓아 버리

는 일이 많기 때문이다. 학생이면 당연히 잘할 수도, 못 할 수도 있는 것이고 배우는 입장이니 못 하는 게 더 많은 것이 정상이지 않은가. 그래서 고쳐나가고, 앞으로 잘하면 되는데, 잘못된 것도 상처받을까 잘못되었다고 말하지 못하면, 어떻게 교육을 해야 한단 말인가.

수업 전날 과제 검사를 하고 잠이 들 때면, 어떻게 학생들에게 포기하는 마음이 들지 않게 수위 조절을 해 가며 피드백을 줄 것인지를 심각하게 고민한다. 안타깝게도 혹독한 서바이벌 예능 프로그램처럼 학생 자신의 세계에도 냉혹함을 견뎌야 하는 장애물들이 있고, 그것을 넘어서야 성장할 수 있다. 우리 역사에서 모험 없이 성공하는 예술가나 디자이너는 찾아 보기 어렵다. 특히 예술가 중에는 파란만장한 삶을 살았던 사람들이 많다.

용기 있게 행동하다 보면 어려움도 더 많이 겪지만, 좋은 성과도 많이 내게 된다. 지금처럼 사회 분위기가 안정만 추구하는 방향으로 가다 보면, 앞으로의 인재는 오히려 한 번도 실패하지 않는 사람이 아니라, 남달리 실패를 많이 해 본 사람, 또는 실패를 경험해도 회복하는 힘을 가진 사람이 아닐까. 물론 인생에서 실패를 많이 하는 게 더 좋다고 말할 수는 없다. 하지만 학생으로서 공부하는 과정에서의 실패는 더 심각한 실패를 막아주는 백신의 역할이며, 실패해도 일어설 수 있는 능력을 갖게

하고 또 내가 모르던 가능성을 발견하게 해 준다.

　　인생에서 한 번의 어려움도 없이 살아가는 것은 거의 불가능하다는 것을 우리는 알고 있다. 그렇다면 가장 안전하면서도 많이 배우는 실패 연습의 기회는 학생 시절에 있지 않을까. 이제는 나도 마음이 아파서 차마 다시 하라고 강요하지 못하지만, 잘하는 게 어떤 것인지 내가 확인하고야 말겠다는 생각으로 웃으며 다시 도전하는 모습을 보고 싶다. 그렇다면 나 역시 학생이 다시 일어설 때까지 기다리며, 최종 성과에 감탄할 준비를 할 것이다. 그리고 나중에 이 시간을 되돌아볼 때, 교수님이 무서워서 일어날 수밖에 없었다는 말 대신, 교수님이 계속 기다려 준 덕분에 일어설 수 있었다는 말을 듣고 싶다.

누구나 적어도 한 가지는 잘한다

2020년에 1학년 수업을 새로 준비하면서 창의력 관련 참고 서적들을 찾던 중, 동네 도서관에서 재미있는 제목의 책을 발견했다. 《조금 다르게 생각했을 뿐인데Und plotzlich macht es KLICK!》는 독일의 심리학자가 창의성의 조건에 관하여 연구한 내용을 담은 책이다. 이 책은 창의성을 높이는 다양한 조건과 학습 방법을 설명하는 한편, 책의 말미에서는 사람마다 자신만의 창의력을 발휘할 수 있는 분야, 즉 '나만의 창의적 둥지'가 있으며 그것을 찾은 사람들의 사례와 나만의 창의적 둥지를 찾고 개발하는 방법을 다루었다.

디자인하고 또 그 안의 여러 세부 분야들을 엿보면서 각

개인에게 딱 맞는 적합한 분야와 역량이 따로 있다는 생각에 매우 공감한다. 그리고 나의 경험과 그간 만나 본 여러 디자이너의 사례를 통하여 이 생각에 확신을 가졌다. 앞서 밝혔듯이 나는 디자인 분야를 잘 모르는 채로 입문했고, 전공 수업을 섭하면서도 내가 디자인을 잘 할 수 있을지 확신하지 못했다. 그냥 조금 성실하고 그런대로 과제를 해서 내는, 극심한 경쟁 환경에서 낙오되지 않은 것이 그저 다행이고 만족했던 평범한 학생이었다.

그런데 대학 시절에 한 과목을 만나면서 나도 모르던 능력이랄까, 특별함을 발견하게 되었다. 기능과 형태를 중심으로 하는 디자인에서 찾지 못했던 재미를 사용자 니즈needs를 배우면서 발견한 것이다. 어떤 사용 상황이나 생활의 모습에서 사실들을 수집하고 여기서 의미 있는 정보들이 재구성되어 사용자들이 원하는 것을 발견해 내는, 이런 논리적이면서도 창의적인 과정에 재미를 느꼈다.

또 내 머릿속 생각의 흐름을 간단한 다이어그램이나 구조로 정리해서 설명하면 좋은 반응으로 돌아왔다. 이런 방법들을 통해 성공적으로 해당 수업을 마치면서, 나는 그제야 디자이너를 내 직업으로 삼아 살아갈 가능성에 관해 생각해 보게 되었다. 이후에 나는 내가 잘 할 수 있을 만한 디자인 프로젝트들을 알아보는 능력이 생겼고, 디자인 리서치 분야에서 내 자리를 찾

게 되었다. 그래서 저학년 학생들에게 지금 내가 못 하는 것은 능력이 없는 게 아니라 아직 잘하는 걸 못 찾아서 그런 거다. 졸업 전까지만 잘할 수 있는 걸 찾아내도 늦지 않으니 열린 마음으로 계속 시도해 봐야 한다고 말한다.

교수로서 프로젝트나 논문을 진행하면서 내가 잘 할 수 있는 영역은 점점 더 좁아지고 구체화되었다. 사용자 리서치와 새로운 기술이 만나는 지점이 주로 내가 연구 주제의 시작점을 잡는 곳이다. 이 부분은 적성도 맞지만, 취업 시장이 잘 형성되기 때문에 학생 진로 측면에서 실용적인 방향이기도 하다. 그리고 앞서 설명한 주요 생각 도구인 테이블(표)을 매우 매력 있게 느낀다. 내가 생각하는 거의 모든 것은 테이블로 변형될 수 있고 테이블로부터 많은 것을 발견할 수 있기 때문이다. 어떤 현상이 있을 때 이를 테이블로 만드는 것은 나의 오랜 습관이기도 하다.

앞서 언급한 책, 《조금 다르게 생각했을 뿐인데》는 찰스 다윈과 아인슈타인 같은 전문가들이 자신만의 분야를 찾기 위하여 얼마나 많은 시행착오를 거쳤으며, 자신만의 둥지에서 얼마나 행복하게 몰입했는지를 설명한다. 자신만의 둥지는 쉽게 찾아지는 것이 아니며, 재능과 훈련이 상호 작용할 때 그 효과가 나타난다. 재능이 있어도 훈련이 없이는 성장하지 못한다. 또 이러한 창의적 둥지는 기존의 학문이 만나는 지점에서 많이 발

생하므로 분야 간의 결합점에 집중하라고 조언한다. 나도 이런 분야 간 결합점에서 많은 연구 기회를 발견했었고, 새로운 현상이나 기술이 소개될 때 여기에 디자인이 활용된다면 어떻게 될지 또는 디자인에서 어떻게 활용할 수 있을지를 생각해 본다.

개인적 경험뿐 아니라, 일하면서 만나본 여러 전문가와 지속해서 한 분야에서 성공을 이룬 사람들을 보면, 본인이 잘할 수 있는 것을 잘 알고 활용하는 것을 알 수 있다. 우리는 모든 것을 잘할 수도 없으며 잘할 필요도 없다. 내가 잘하는 것을 찾고, 나만의 도구를 계속 잘 사용하면 된다.

게임 속 캐릭터도 자신의 필살기를 다 가지고 있다. 게임을 잘하는 사람은 그 캐릭터의 특징과 능력을 잘 사용하는 사람이 아닐까. 공부 잘하는 학생은 내가 어느 정도 알고 있는지를 스스로 인지하는 능력을 갖췄다는 말을 본 적이 있다. 이런 맥락에서 나를 스스로 관찰하고 내가 정말 잘하는지, 앞으로 무엇을 잘 할 수 있는지를 한 발 떨어져서 평가하는 작업을 계속하면 나만의 필살기를 찾는 데 도움이 될 것이다. 이 작업을 하면서 다양한 분야들을 어느 정도 평가할 수 있을 때까지 충분히 맛보고 인내심을 가지는 것을 잊지 말아야 한다.

사회가 세계화와 네트워크화되면서, 그리고 한 편으로는 개인화되면서 특정한 작업을 특별하게 잘하는 능력은 앞으로 개인을 정의하고, 직장이나 직무를 벗어나서도 지속 가능한 디

자이너가 되게 하는 데에도 큰 도움이 될 것이다. 우선은 자신의 필살기를 찾고, 열심히 연마하고, 즐겨 보자. 그리고 나아가서는 내가 속한 조직을 벗어나더라도 능력을 지속해서 활용할 수 있는 토양을 만들어나가는 일, 나를 중심으로 하는 업무 프로세스를 만들어 가는 일도 같이 진행되어야 한다.

내일부터 말고 **오늘 잘하기**

학생 상담을 해 보면 학생들이 걱정하는 시점은 주로 졸업이나 취업 즈음, 또는 그 이후이다. 그때를 위해 내가 지금 어떤 선택을 하는 것이 좋을지 걱정하는 것이다. 이제 막 입학한 학생이라면 군대에 가거나 휴학하는 시간까지 생각했을 때, 5~7년 후를 걱정하는 셈이다. 디자인을 하면서 5년보다 긴 시간 이후의 시장 상황을 구체적으로 예측하는 것은 거의 불가능에 가깝다. 학생들은 내게 어찌 될지를 묻지만, 사실 나도 알 수 없다. 솔직히 내년 정도면 몰라도, 그 후년에 어떤 디자인 이슈가 생길지를 아는 것은 무리이다.

또 현재 앱 디자인 시장을 보고 5년 후에도 같을 것으로

예상하여 앱 디자인을 선택하는 학생도 있다. 또는 평생 직업으로서 어떤 분야를 저울질한다. 직업에 따라 5년, 10년 후를 예측하는 것이 비교적 가능한 직업도 있고 그렇지 못한 직업도 있다. 반복되는 말이지만, 나는 파란 바탕에 하얀 텍스트만 나오는 스크린으로 컴퓨터 작업을 한 사람이다. 윈도즈^{Windows} 운영 체제를 구경한 게 대학원 들어가서이고, 웹은 회사원이 되고 나서 나타났다. 앱 디자인을 시작한 건 40대가 되어서이다. 지금 시점에서 5년 이상의 미래에는 내가 겪은 변화의 속도와는 비교도 안 되는 속도로, 상상도 못 할 일이 벌어질 것이다.

이 때문에 저학년 학생에게 여러분이 졸업 작품을 할 즈음에는 지금은 존재하지도 않는 서비스를 대상으로 디자인을 하고 있을 것이다. 지금의 디자인 산업 현황으로 미래를 예측하지 말아라. 유학 준비를 한다면 지금은 아무도 관심 두지 않는 새로운 분야를 공부하라고 조언한다. 그런 곳에 가장 큰 가능성이 숨어 있기 때문이다. 그러므로 학생들이 궁금해하는 미래는 지금 시점에서 궁금해할 필요가 없다. 미래는 정해져 있는 것이 아니라 시간이 지나면서 만들어진다. 그런 고민을 할 시간에 미래에도 계속 살아 나가야 하는 자신을 열심히 관찰하고, 가장 가까운 미래를 좌우하는 오늘의 선택을 잘했으면 한다.

또 미래의 성공을 준비하고 싶으면 아침에 일어나서 이불을 개라고도 말한다. 《침대부터 정리하라: 인생을 바꾸고 세상

을 바꾸는 사소한 일들》이라는 책에서 읽은 것인데 아주 하찮아 보이지만, 성공적인 하루의 시작이 나의 하루를 긍정적으로 만드는 효과가 있다고 한다. 수업에서 이 말을 한 이후로 나도 매일 아침 이불을 개면서 오늘 하루의 시작섬을 성공 경험으로 만들고 있다.

만약 오늘 해야 할 과제가 있다면, 그 과제를 열심히 하는 것이 미래를 확실하게 준비하는 길이다. 어떤 작은 기회가 왔을 때, 이 기회를 잘 잡고 열심히 수행해서 다음에 더 좋은 기회가 올 수 있는 상황을 만들어 두자. 이런 작은 움직임들이 모여서 한 발자국씩 미래를 향해 나아가는 것이다. 내가 아직 찾지 못한 대단한 기회와 방법을 고민하고, 정체하지 말자. 그런 대단한 일은 내가 우습게 여기던 쉽고, 작은 일들을 해결하는 과정에서 찾아진다.

진로에 고민이 많은 4학년에게는 일단 앉아서, 또는 누워서 고민만 하는 시간을 없애라고 말한다. 지금은 행동이 필요한 시기이고, 내가 한 행동의 결과들이 앞으로 나아갈지, 다른 길을 찾을지를 판단해 주는 가장 확실한 평가 기준이다. 뭘 하는 게 좋을지는 중요하지 않다. 일단 뭐가 되든 행동 한다는 게 훨씬 중요하다. 직접 해 보면 하는 게 좋은지 아닌지를 저절로 알게 된다.

행동하지 않는 것은 마치 있는지도 모르는 궁극의 다이어

트 비법을 알아내기 전까지는 다이어트를 시작도 안 하는 것과 같다. 있는지 없는지 모르는 것을 찾느라 애쓰지 말고, 당장의 저녁 식사량을 줄이는 게 훨씬 더 의미 있는 일 아니겠는가. 그렇게 하루씩 시도하다 보면, 내게 맞는 식습관을 찾는 것처럼 아침에 이불을 개고, 오늘의 과제를 잘하자. 그리고 어떤 의사 결정의 시점이 올 때 나의 미래에 더 도움이 될만한 결정을 하면 된다.

나의 미래에 도움이 되는 의사 결정이란 학생의 경우 마음의 소리를 따르는 것이다. 하고 싶은 대로 해 보고, 좀 어렵고 힘들어도 궁금한 만큼 해 보고, 남들은 하지 않으니까 해 보자. 그게 잘못되어도 크게 걱정할 건 없다. 그 실패 경험이 다른 길을 열어 줄 것이다. 이 길이 아니라면 다른 길을 가면 된다.

오늘 하루는 내 인생에서 가장 중요한 날이다. 또 내 인생에서 가장 젊은 날이고, 가장 시간이 넉넉한 날이다. 앞으로 잘하는 것도 물론 중요하지만, 내일 잘하는 것보다 지금 잘하고, 만족스럽게 잠자리에 들자. 그리고 또 내일 아침에 일어나 이불을 개다 보면, 성공적인 매일이 나를 맞이할 것이다.

어쩌다 보니 작가

대략 목차를 완성하고 초고를 읽어 보면서, 이 책이 어떻게 탄생하게 되었는지를 적는 것도 의미 있겠다는 생각이 들었다. 나는 책을 쓰겠다고 생각해 본 적이 없었다. 아주 객관적이고 학문적인 전공 서적이라면 모르겠지만, 이처럼 내 사적인 경험과 주관적인 의견을 담은 책을 쓰게 될 줄은 몰랐다. 2020년 11월, 이 글을 쓰는 시점에서 세 달 전까지는 말이다.

사건의 발단은 2018년 겨울 방학으로 거슬러 올라간다. 그때 나는 초등학생인 딸이 공부에 관심도 없고, 독서를 하지 않는 게 큰 고민이었다. 딸에게 독서를 하게 하는 방법을 여러모로 고민하다가 맹모삼천지교처럼 주변에 책이 많이 보이게 해

서 자연스럽게 관심을 끄는 방안을 생각하게 되었다.

이전에도 동네 도서관을 자주 가기는 했지만, 그때부터 정기적으로 책을 대출해서 집에 가져왔다. 내가 보고 싶은 책도 빌리고, 딸이 봤을 때 관심을 가질만한 제목이나 표지가 있는 책도 함께 빌렸다. 물론 책 읽는 엄마의 모습도 보여 주어야 했다. 거실 탁자에 새로운 책이 늘 올려져 있고, 내가 책 읽는 모습을 전시했다.

그러면서 책을 대출할 때마다 표지를 핸드폰으로 찍어 따로 사진 폴더에 기록하기 시작했다. 학기 중에는 대출이 좀 적어지긴 했으나, 방학 때는 꽤 많이 모였다. 지속해서 책을 대출해서 읽고, 사진으로 기록을 남겨왔다. 2022년 말 기준, 나의 사진 폴더에는 337장의 책 표지 사진이 모여 있다. 도서관에서 대출한 책만 기록했기에, 평소에 소장하려 산 책이나 전공 서적은 제외한 양이다. 읽은 책들을 기록해 보니, 나의 독서 생활을 객관적으로 확인할 수 있었고 다른 사람들에게 책을 추천하기에도 좋았다. 심지어 내가 노란색 표지의 책을 많이 좋아한다는 사실도 알게 되었다! 그래서 우리 딸은 독서를 많이 하게 되었을까? 그건 노코멘트하겠다.

적어도 나에겐 확실히 변화가 일어났다. 원래도 독서를 즐기는 편이긴 하지만, 독서량이 더 늘고, 기록도 되다 보니 책을 보는 눈이 달라졌다. 좋아하는 작가가 여럿 생기고, 책의 출판

부수와 표지나 편집 디자인에도 관심이 생겼다. 내가 잘 보던 장르뿐 아니라 책에 관한 책이나 독서, 글쓰기에 관한 책도 읽어 보게 되었다.

2020년 11월 초 또 하나의 사건이 일어났다. 개인적으로 좋아하는 작가가 쓴 글쓰기에 관한 책을 도서관에서 대출했다. 그 작가는 '읽기'의 종착역이 '쓰기'라고 말하면서, 생각을 정리하고 발전시키기 위해서는 써야 한다고 했다. 그는 독서와 글쓰기를 공부하는 커뮤니티를 운영하고 있기도 하다. 원래도 그 작가의 글을 좋아하긴 하지만, 이번에도 너무 공감되어서 '그래, 나도 써 볼까?' 하는 생각이 들었다.

이때도 책을 쓰겠다는 생각은 아니었다. 만들어만 놓고 제대로 활용하지 않은 블로그 계정이 있어 우선 여기에 글을 쓰기로 했다. 마침 코로나 때문에 해외로 연구년도 못 가고, 시간도 많은 상황이었다. 매일 아침마다 한 주제씩 글을 써서 올렸다. 요즘 관심이 생긴 미니멀 라이프 스타일에 관한 시리즈도 쓰고, 독서에서 시작된 일이니 나의 독서 생활에 관한 글도 썼다.

시기별, 장르별로 나눠 쓰다 보니, 그것도 상당한 양이 되었다. 장르별 독서 시리즈가 거의 완료될 시점에 도서관에서 또 하나의 책을 만났다. 글쓰기가 아닌 책 쓰기에 관한 책이었다. 저자는 책 쓰는 일의 보람과 효과를 설명하고 책을 쓰기 위한

구체적인 방법을 제시하였다.

가장 인상적인 것은 목차를 먼저 기획해 보라는 것이었다. 재미있는 생각인 것 같아, 내가 가장 잘 알고 있는 디자인 수업에 관한 책으로 가정을 하고, 목차 쓰기를 한 번 따라 해 봤다. 생각나는 대로 주제를 쓰고 정리해서 목차를 만들어 보니 단 하루 만에 상당한 분량으로 대 목차와 세부 목차가 구성되었다. '어, 내가 쓸 수 있는 게 상당히 많네?'라는 놀라움과 의구심, 그리고 '그분이 오신 잠 못 드는 밤'이 찾아왔다.

작업 중이던 논문을 접어 두고, 아침저녁으로 목차의 주제에 맞추어 글을 채우기 시작했다. 글 쓰는 능력이 대단한 편은 아니지만, 20년을 수업해 온 경험으로 글의 양은 부족하지 않았다. 그렇게 초고를 완성한 뒤, 내가 읽은 책에서 알려 준 대로 출판사에 제안까지 하게 되었다.

약 세 달 동안 일어난 우연한 계기들이 모여 나는 지금 작가가 되었다. 처음에 시작한 책 읽기나 글쓰기는 현재 일어나는 일과 전혀 상관없이 그냥 해 보고 싶어서 한 일이었다. 이 우연들이 상상해 보지도 않았던 목표로 나를 안내했다. 이 책과 관련하여, 앞으로 내게 다가올 일들이 순탄할지, 아니면 좌절을 만나게 될지는 잘 모르겠지만, 이번 경험이 이 책에서 강조하고 있는 결과에 연연하지 않고, 티 나게 좋아하고, 생각을 실천으로 옮겨 본 사례 중 하나인 것 같아 마지막에 이 책에 얽힌 사

연을 적어 보았다. 이 책이 빛을 보지 못한다면, 이 글도 남겨지
지 않겠지만, 그와 상관없이 나는 매우 행복하다.

4장

UX 실무자들과의 이야기

실무자에게
UX의 미래를 묻다

삼성전자 김대업

LG전자 김현희

그랩 김보미

동명대학교 원종윤

엔씨소프트 김경수

현대자동차 김영훈

코웨이 주정식

삼성SDS 이승준

김대업

심성진자
오페레이션 매니저

어떤 일을 하고 있나요?

현재 저는 미국 실리콘 밸리에서 팀의 운영과 콘셉트 디자인 전략을 맡고 있습니다. 저희 팀은 제품의 근 미래 방향을 제시하는 팀입니다. 대체로 UX 디자인 의 일반적 업무 속성은 제품의 기능을 사용자가 제 대로 활용할 수 있도록 하는 데 집중합니다. 이 때문 에 UX 전공자들이 제품을 기획하는 전략적 업무에 도 많은 기여를 하게 됩니다.

UX 디자이너에게 필요한 역량은 무엇인가요?

미국에 있는 회사에서 일을 하다 보니, 영어로 말하는 물론이고 문화적 차이도 감수해야 합니다. 따라서 전문성, 국적, 인종, 문화, 종교 등을 배려하고 팀원간 협력과 커뮤니케이션을 원활하게 할 수 있는 능력이 요구됩니다.

디자인의 결과물과 그에 내제된 사업적 가치를 예측하는 작업도 하고 있습니다. 디자인의 작업 과정을 미리 기획하고, 실행에 필요한 지원을 할 수 있어야 합니다. 또한 상품이나 콘셉트가 만들어지는 과정을 상세하게 이해하고, 관련 기술들의 핵심 원리를 바탕으로 구현 요소와 조건들을 도출할 수 있어야 합니다.

이러한 역량들은 졸업과 동시에 자동으로 갖춰지는 것은 아닙니다. 또한 이 분야에 관심이 있다고 해서 이러한 역량들을 반드시 갖춰야 한다는 것은 아닙니다. 다만, UX 디자인 분야에서 일을 시작하여 다방면으로 관심을 넓혀가다 보면 이러한 업무를 할 수도 있다고 알려드리는 차원이라고 생각해 주세요.

대학 시절 가장 기억에 남는 경험은 무엇인가요?

이현진 교수님이 처음 소개하셨던 사용자 중심 디자인의 실제 진행에서 어려움이 많았습니다. 아무래도 처음 시작하다 보니 환경이 여의치 않았어요. 이로 인한 경험들이 기억에 많이 남습니다.

사용자 조사를 PC방에서 진행했던 적이 있습니다. 조사 과정에 게임 소음과 아이들의 욕설로 집중하기도 힘들었고, 참석하는 사람들도 어리둥절 했던 기억이 있어요. 제대로 된 시설이 없던 와중에, 테스트 대상 소프트웨어가 설치된 곳이 없어서 결국 PC방에서 했었지요.

대전 버스 안내 키오스크 UX 개선을 하겠다고 사용자 인터뷰를 했던 기억도 나네요. 무척 더운날 어렵사리 다양한 사용자들과 인터뷰를 했지만, 실수로 오디오가 녹음되지 않았더군요. 입 모양을 더듬어서 내용을 정리했던 말도 안되는 경험도 있습니다.

후배 UX 디자이너들을 위해 조언을 한다면?

좋은 디자이너는 디자인 과정의 처음부터 제품을 출시하는 끝까지 디테일을 전부 이해하고 실행할 수 있어야 한다고 생각해요. 모든 과정을 꼭 잘할 필요는 없지만, 그 시도를 해 볼 필요는 있습니다. 그 경험이 더 높은 수준의 디자인을 가능하게 해 줍니다. 핀터레스트Pinterest나 비핸스Behance 등 프로 디자이너들의 작업을 참고해서 그 수준의 완성도로 도달하려는 시도를 많이 하면 좋겠습니다.

내가 만든 디자인이 왜 의미 있는지 객관적으로 설명할 수 있는 습관을 길러 보세요. 기량적으로 더 뛰어난 사람은 어디에나 존재합니다. 그러나 '왜 지금 이 디자인이 꼭' 선택되어야 하는지 설명할 수 있는 디자이너는 소수입니다. 이 역량이 훈련된 디자이너는 많은 사람들과 함께, 자신이 진심으로 원하는 디자인을 작업할 수 있습니다.

앞으로의 UX 디자인은 어떻게 될까요?
업무와 관련하여 말씀해 주세요.

여러분이 PPT 자료를 만든다고 가정합시다. PPT에 들어갈 그림의 위치, 글자 폰트, 배경색 등으로 고민할 겁니다. 아무도 PPT 소프트웨어의 UX가 어떤지는 고민하지 않고요. 여러분들은 그 수준에 도달하도록 여러 작업을 반복하면서 익혔을 겁니다. 그러나 앞으로는 아이콘과 메뉴 명령에 대해 이해, 학습하는 수고가 줄어들 것입니다. 뿐만 아니라, UX의 존재도 의식하지 못할 정도로 희미해질 것입니다.

더 나아가, UI 조작의 과정을 거치지 않아도 원하는 결과를 얻는 수준에 도달할 것입니다. 과거에는 포토샵에서 사진의 불필요한 배경을 지우려면, 펜툴 UI를 조작하여 패스를 따야 했습니다. 심지어 얼마나 깔끔하게 패스를 따내느냐가 숙련도를 의미했습니다. 이젠 AI가 이 일을 2초 만에 처리합니다. 미국의 은행 앱들은 간단한 채팅으로 나의 자산, 지출 예정 항목, 투자금 이자, 송금까지 조회와 처리가 가능하도록 바뀌고 있습니다. UX는 버튼 꾸미기의 영역이 아니라, 목적하는 바를 얼마나 자연스럽게 할

수 있는지를 구현하는 일이라고 생각합니다.

따라서 UX 자체에 집중하는 것도 중요하지만, 결국 여러분들이 만든 디자인을 가지고 무엇을 할 것이며 그 업무의 본질은 무엇인지 파악하는 것이 필요합니다. 영화 '그녀Her'에서처럼 자연스럽게 말만 하더라도 컴퓨터는 여러분이 원하는 바를 수행할 것입니다. 그때 비로소 남는 것은 인터페이스로 무엇을 할 것인가, 의도하는 일을 얼마나 멋지게 해내도록 도와줄 것인가가 될 것입니다.

논 스크린non-screen UX에도 관심을 많이 가져 보길 바랍니다. UX 디자인은 사용성을 핵심 가치로 추구해야 하지만, 제품의 기능이 무엇이고 어떻게 사람들과 관계를 형성하는가를 실험하는 데 있어 더 본질적인 도전을 하게 될 겁니다. 로봇의 시대가 오면, 로봇은 사람과 눈을 맞추고 말을 하며 자세와 태도, 표정을 통해 답변할 겁니다.

자유롭게 하고 싶은 말씀을 해 주세요.

서비스의 진화에 따라, UX가 시각적 요소와 인지적 원칙보다 상업적인 목표를 성취하기 위해 활용되는 상황이 많아지고 있어요. 네이버 검색 결과의 상단은 이미 광고로 채워져 있습니다. 첫 부분을 중요하게 생각하는 인지적 원칙에 상업적 목적이 결부된 결과입니다.

최근 OTT 스트리밍 서비스(인터넷을 기반으로 미디어 콘텐츠를 실시간으로 전달하는 서비스)들의 콘텐츠 나열 방식은 개인의 시청 기록을 토대로 취향을 분석해서 결정됩니다. 하지만 사실은 사용자가 원하는 것보다, 서비스를 더 제대로 팔 수 있도록 중심을 두고 만들어진 구조입니다. 인기 있는 SNS들의 피드는 여러분의 친구 관계를 분석할 뿐만 아니라 사회적, 행동 성향과 취향에 따라서 콘텐츠가 골라서 보이도록 설계되어 있습니다. 여러분이 믿고 좋아하는 뉴스만 노출되며, 친구의 사진을 보면서도 광고를 피해서 클릭을 해야 합니다. 무료로 배포되는 압축 프로그램이나, 동영상 플레이어를 설치할 때를 떠올려 보세요. 일부 소프트웨어들은 설치 과정에서

광고를 하거나, 다른 업체의 소프트웨어를 사용하도록 되어 있어 주의하지 않으면 의도치 않은 앱들을 설치하게 됩니다. 안타깝게도, 앞으로 더 많은 디자인이 이렇게 될 것이라는 예측이 많습니다.

하지만 디자인은 본질적으로 상업적 수익과 심리적 쾌적함 사이에서 줄타기를 하는 행위입니다. 여러분이 만든 앱의 UX가 해당 앱이 제공하는 근본적인 작업을 수행하는 데 방해가 된다면, 디자인이 그 사업의 수익을 저해하는 것입니다. 반대로, 수익성에 매달려서 UX를 수익 창출의 도구가 되도록 만든다면, 사용자들은 피로감을 느끼고 떠날 것입니다.

건투를 빕니다.

김현희

LG전자 선임연구원

어떤 일을 하고 있나요?

선행 연구와 양산 업무, 이 두 가지 유형의 업무를 병행하고 있는데요, 좀 더 쉽게 표현하자면 회사의 미래와 현실을 동시에 고민하고 대응하는 일을 하고 있습니다.

UX 디자이너에게 필요한 역량은 무엇인가요?

전혀 다른 속성의 일을 병행하다 보니, 스스로 역량의 한계에 부딪히게 되는 순간이 자주 찾아옵니다. 내가 가진 업무적 장점과는 거리가 먼 프로젝트를 맡기도 하고, 예상했던 이상적인 프레임에서 벗어난 결과물을 내놓아야 할 상황도 있습니다. 사실 모든 UX 디자이너들이 겪는 고민이겠지만, UX 디자이너에게 요구되는 역량은 해마다 그리고 프로젝트마다 달라집니다. 매번 새롭게 주어지는 도메인 및 제품에 관해 빠르게 '학습'하고 본인만의 '인사이트'를 결과물에 녹여 내야 합니다.

이 때문에 조금 추상적일 수 있지만 UX디자이너에게 가장 필요하고 또 중요한 역량은, 새로운 콘텍스트와 변화에 기민하게 반응하고 적응할 수 있는 유연한 사고력이 아닐까 생각합니다. 이러한 역량 개발을 위한 가장 실질적인 방법은, 다양한 유형의 프로젝트 참여를 통해 UX 디자이너로서의 경험을 확장하는 것입니다. 저 또한 이 부분을 늘 염두에 두며 새로운 프로젝트를 마주하려고 노력하고 있으며 여전히, 천천히 성장해 나가고 있습니다.

대학 시절 가장 기억에 남는 경험은 무엇인가요?

대학생이던 때를 떠올려 보면, 정말 과제의 연속이었던 것 같습니다. 나름의 최선을 다해 과제를 했지만, 저보다 디자인을 잘하는 친구들이 너무나 많았고 그래서인지 대학 생활을 하는 동안 디자인에 관한 자신감도 흥미도 점차 저하되었던 기억이 납니다. 그렇게 모지라지도 특별하지도 않았던 학부 생활을 마쳤고, 당장 취업하기보다는 좀 더 공부해야겠다는 생각에 대학원에 진학했습니다.

대학원 진학 후, 당시 저를 지도해 주셨던 교수님의 제안으로 '시그라프SIGGRAPH'라는 세계적인 학회에 리서치 결과물을 제출했습니다. 이후 최종 후보까지 올라 프레젠테이션을 위해 LA로 향했습니다. 참여에 의의를 두고자 했지만, 결과는 뜻밖에도 1위였습니다. 당시 'MIT를 제친 한국의 대학생'이라는 타이틀로 여러 기사와 방송에 출연하기도 했던 기억이 납니다. 이 경험이 저에게 의미 있는 이유는, 디자인 학도로서 처음으로 이뤄 낸 '성공 경험'이기 때문입니다. 이 경험을 계기로 모든 면에 있어 좀 더 자신감을 가졌고, 디자인하는 일 자체를 전보다 즐길 수 있게 됐습니다.

후배 UX 디자이너들을 위해 조언을 한다면?

저는 후배들이 크든 작든 본인이 만족할 수 있는 성공 경험을 많이 했으면 좋겠습니다. 그러한 경험은 마일리지처럼 누적되어 좀 더 성장한 디자이너가 될 수 있는 원동력이 되어 줄 겁니다.

앞으로의 UX 디자인은 어떻게 될까요?
업무와 관련하여 말씀해 주세요.

실무를 하다 보면, 해를 거듭할수록 UX 디자인의 범위가 확장되고 있는 것이 피부로 느껴집니다. 회사마다 정의하는 UX 디자인의 영역과 역할이 다르므로 정도의 차이는 있겠지만, UX 디자이너에게 요구되는 지식의 도메인과 역할이 지속해서 증가하는 것은 분명한 것 같습니다. UX 디자인을 잘하기 위해서는 사용자가 마주하게 되는 인터페이스와 사용성에 관한 고민뿐만 아니라 사회·기술·고객 트렌드 전반에 대한 이해, 회사의 비지니스 모델, 마케팅, 개발 상황 등 제품 및 서비스의 A-Z까지의 이해가 기반이 되어야 유의미한 콘셉트를 기획하고 구체화해 나갈 수

있습니다.

그동안의 UX 진화와 발전이 UX 도메인의 깊이를 더하는 방향으로 이루어져 왔다면, 앞으로는 다른 분야에 UX가 어떻게 융합되고 시너지를 낼 것인지에 대한 고민이 더 중요해질 것 같습니다. 항상 공부해야 하고 세상의 흐름에 민감해져야만 하는 UX 디자이너는(자의든 타의든) 태생적으로 성장할 수밖에 없는, 멋진 직업입니다!

자유롭게 하고 싶은 말씀을 해 주세요.

입사 최종 면접에서 앞으로 회사 생활의 목표가 무엇이냐는 질문에 '같이 일하고 싶은 사람'이 되는 것이라고 대답했던 기억이 납니다. 신입의 패기로 내뱉은 말이지만 사실 수업에서 'A'받기보다 더 어려운 목표가 아니었나 하는 생각이 듭니다.

UX 디자이너는 업무 특성상 늘 누군가와 어떤 형태로든 협업을 하게 되는데요, 같이 일하고 싶은 사람이 되는 일은 생각보다 훨씬 어려운 일입니다. 일만 잘하는 동료여도 안 되고 사람만 좋은 동료

여도 안 되더라고요. 한 번쯤 나는 어떤 사람과 같이 일하고 싶은가를 생각해 보고 그렇다면 나는 어떤 디자이너가 되어야 하는지도 생각하면 좋을 것 같습니다.

김보미

그랩Grab
수석 프로덕트 디자이너

어떤 일을 하고 있나요?

싱가포르에 본사를 둔 차량 공유 및 배달 서비스 플랫폼 그랩에서 사용자를 위한 전자 지갑e-wallet 경험 디자인을 리드하고 있습니다. 데이터 분석에서 시작해 마켓, 유저 리서치를 거쳐 사용자를 파악 및 분석합니다. 또 팀과 함께 비즈니스 로드맵을 만들어 각 프로젝트에 맞는 사용자 경험을 디자인하는 것이 주된 업무입니다.

UX 디자이너에게 필요한 역량은 무엇인가요?

이에 필요한 역량이라고 하면 여러 가지가 있겠지만, 가장 중요한 건 공감력이라고 생각합니다. 공감력을 바탕으로 사용자를 이해하고 내가 아닌 사용자들을 위한 제품을 만드는 것 또는 회사 내외의 여러 팀과 협업하여 다양한 목적들을 이해하고, 그것을 반영해 최선의 결과물을 도출해 내야 하기 때문입니다.

대학 시절 가장 기억에 남는 경험은 무엇인가요?

학부 과제의 일환으로 첫 사용자 인터뷰를 진행했었습니다. 노인을 위한 제품을 디자인했는데, 인터뷰를 통해 얻은 인사이트가 제가 세웠던 가설들과 확연히 달라서 프로젝트 방향성을 완전히 뒤집어야 했습니다. 그런 경험이 처음인지라 프로젝트가 실패한 것 같고 혼란스러웠지만, 학기를 진행하면서 리서치의 목적과 진행 방식들을 재정비하고 방향성을 개선해 프로젝트를 잘 마칠 수 있었습니다. 어쩌면 당연한 거지만, 경험해 보지 못해 몰랐던 것을 학부 시절에 경험하고 실패해 보면서 배울 수 있어서 좋았습니

다. 현재 실무에서도 유연하게 사고할 수 있는 밑거름이 되어 기억에 남습니다.

후배 UX 디자이너들을 위해 조언을 한다면?

디자이너는 끊임없이 배워야 하고 빠르게 변하는 직종이라 조언을 하는 것이 조심스럽지만, 시작하는 분들을 위해 제 경험을 공유해 드리자면 다양한 경험을 직접 하는 게 중요하다고 생각합니다. 학부생 때 어떤 분야가 제게 가장 잘 맞는지 몰라서 고민하느라 시간을 많이 소요했었는데, 지금 생각해 보면 책상 앞에서 고민한 시간보다는 직접 인턴십이나 외주 등 실제 업무에 참여하며 피부로 느끼고 배운 것들이 더 큰 도움이 됐습니다. 매우 바쁘고 힘들겠지만, 여러 가지 경험에 직접 부딪혀보고 스스로 배웠으면 좋겠습니다.

앞으로의 UX 디자인은 어떻게 될까요?
업무와 관련하여 말씀해 주세요.

점점 UX의 범위가 커지고 있습니다. 이제는 UX 디자이너가 단순히 사용성을 넘어서 회사와 프로젝트의 목표를 정하는 데 참여하고 그것을 실현하기 위한 사용자 경험을 설계하는 것으로 확대되었습니다. 앞으로도 UX 디자인의 범위와 UX 디자이너의 역할은 점점 커질 것으로 예상됩니다. 미래에는 정해진, 혹은 보유한 데이터 안에서 사용자 문제를 찾아내 해결하는 것을 넘어서 디자이너의 관점으로 새로운 기술들을 제안하고, 그것들을 구현시키는 데 긴밀하게 참여하며 그에 맞는 경험을 설계하는 방향으로 확대될 것입니다.

원종윤

**동명대학교
시각디자인학과 조교수**

어떤 일을 하고 있나요?

2010년 항공 우주 분야의 원격 통제 시스템 GUI 디자이너로 시작해, 박사과정에서 UX 분야로 방향을 잡아 연구를 진행하고 있습니다. 지금은 교수로서 UX와 관련된 과목들을 지도하고 있습니다.

UX 디자이너에게 필요한 역량은 무엇인가요?

먼저, 새로운 것에 빠르게 적응하는 능력이 필요합니다. 2010년부터 2021년 사이에는 UX 디자인 분야에 큰 변화와 발전이 있던 시기입니다. 그 사이에 툴도 포토샵에서 스케치, 피그마Figma로 계속 바뀌어 왔습니다. 또 다양한 프로토타이핑 툴들이 생겼다가 사라지거나 정착하기도 했습니다. 그러다 보니 새로운 툴, 새로운 공유문서 등을 사용하는 데 두려움이 없이 바로바로 적응하는 게 디자이너에게 꼭 필요한 능력이라고 생각합니다. 새로운 툴이나 새로운 환경은 선배들, 교수님들에게도 새로운 것이기 때문에 누가 가르쳐 줄 때까지 기다리는 게 아니라 써 봐야겠다고 생각했을 때 사용해 보는 능동적인 자세가 필요합니다.

커뮤니케이션 능력도 중요합니다. 무인 항공기와 로봇의 원격 컨트롤을 위한 인터페이스 디자인을 할 때는 일반인이 쓰지 않는 것이기 때문에 디자인을 하려면 인터페이스를 이해하는 과정이 꼭 필요했습니다. 개발자, 연구자, 운용자와 많은 회의와 대화를 해야 했습니다. 개념을 이해하지 못하면 아이콘

하나도 만들 수가 없었어요. 하지만 디자이너의 이해를 위한 별도의 회의가 준비된 경우는 거의 없습니다. 시안을 만드는 전후에 이해관계자들과 소통할 수 있는 시간을 꼭 가져야 하는데 이때 빠르게 손 스케치할 수 있는 능력이 많은 도움이 되었습니다.

대학 시절 가장 기억에 남는 경험은 무엇인가요?

너무 오래전 기억이라 지금도 있는지 모르겠지만, KT&G 상상 페스티벌이라는 공모전에 친구들과 함께 참가한 적이 있습니다. 본선 20팀 안에 들어 2박 3일 동안 합숙을 하며 프로젝트를 발전시키며, 멘토링도 받고 멋진 파티를 했던 기억이 있습니다. 학교 안의 경쟁을 벗어나 다양한 사람들과 목표를 향해 치열하게 경쟁하는 경험이 나중에 꿈을 이루는 데도 도움이 되었다고 생각합니다.

제가 박사 과정이었을 때 이현진 교수님과 기업 과제 프로젝트를 한 적이 있었습니다. 그때 학부생들이 학생 연구원으로 참여해서 프로 의식을 가지고 회의에 참여하고 결과물을 도출했습니다. 이러한 모

습을 보고 내가 대학 때도 이런 프로그램을 알고 참여했으면 얼마나 좋았을까 하는 생각이 들었습니다.

후배 UX 디자이너들을 위해 조언을 한다면?

최근 인기 있는 음성 소셜 미디어, 클럽하우스^{Clubhouse}에서 주니어 디자이너들의 목소리를 들을 기회가 있었습니다. UX 디자인이 인기 있지만, 과거 그래픽 툴을 가지고 손에 잡히는 아웃풋을 내던 때와는 달리, 리서치를 통해 문제를 정의하고 디자인적인 해법을 결과물로 이끌어 내는 과정에서 정체성의 혼란을 겪는다는 이야기를 들었습니다.

내가 하는 것이 진짜 '디자인'인지, 개발은 얼마만큼 배워야 하는지, 클라이언트의 디자인을 해주는 것이 진짜 나의 포트폴리오라고 할 수 있는지 등의 고민이었는데요. UX 디자인 분야가 계속해서 변화하는 사용자 경험은 물론 그들을 둘러싼 다양한 콘텍스트를 바탕으로 때로는 새로운 기술을 적용해 시각과 해법을 제시해야 하는 분야인 만큼 디자이너의 아웃풋 형태, 사용하는 툴, 소통하고 설득해야 하는

이해관계자들이 계속 달라집니다.

하지만 지금 하고 있는 하나하나가 다 나의 포트폴리오가 되는 건 분명합니다. 프로젝트 하나씩 할 때마다 매번 새롭다는 것이 UX 디자인 분야의 매력이고요, 그래서 새로운 걸 배우는 데 주저하거나 두려움 없이 일단 한 발 들여놓는 게 중요합니다. 그리고 용기내어 진행하는 만큼 다른 분야보다 개인의 발전이 빠르게 드러나는 것 또한 매력이니 조금만 힘내세요!

앞으로의 UX 디자인은 어떻게 될까요?
업무와 관련하여 말씀해 주세요.

가장 최근 진행했던 프로젝트는 인공 지능이 적용된 교육 플랫폼 프로젝트였습니다. 이제 모든 분야가 인공 지능을 빼고 말할 수 없게 되었어요. 그래서 우리가 기술의 발전이 어느 정도 되었는지를 알고, 그걸 디자인(문제 해결)에 어떻게 적용할 수 있을지 고민할 수 있어야 새로운 제안을 하고, 프로젝트를 할 수 있을 것 같습니다.

제가 디자인했던 분야는 무인 시스템, 드론, 로봇 분야였지만 지금은 대학에서 학생들을 교육하고 있습니다. 그러다 보니 좀 더 포괄적인 영역의 미래를 학생들에게 보여 줘야 한다는 생각에 과학기술에 관련한 것들을 모임, 세미나, 컨퍼런스, 영화, 책 등 다양한 방법으로 접하려고 노력합니다. 과학기술 발전과 UX 디자인은 밀접한 관련이 있기 때문입니다.

이 작업이 마치 SF 작가나 영화감독의 역할 같다는 생각을 가끔 하는데요, 영화나 SF소설을 쓰기 위해서 새로운 기술을 허무맹랑하게 지어내는 것이 아니라 치밀한 취재를 거쳐서 그럴듯하게 스토리를 만들어 냅니다.

그래서 디자인 분야뿐만 아니라 다양한 분야의 책을 읽을 것을 권하고 싶습니다. 최근 읽고 있는 책은 피터 디아만디스Peter Diamandis의 《컨버전스 2030The Future Is Faster Than You Think》입니다. 이 책은 다양한 분야의 미래 전망을 가볍게 그리고 있습니다. 다른 한 권은 에치오 만치니Ezio Manzini의《모두가 디자인하는 시대Design, When Everybody Designs》인데요, 사회 혁신을 위해 디자이너가 어떤 역할을 할 수 있을지 생각해 볼 계기가 될 것입니다.

자유롭게 하고 싶은 말씀을 해 주세요.

지식과 경험을 공유하고 싶습니다. 1년 동안 언택트 상황에도 많은 일을 해 왔습니다. 직년 가을에 저는 직장을 부산으로 옮기게 되어 그동안 맺어왔던 다양한 네트워크가 끊어질 것을 각오하고 있었습니다. 그러나 언택트로 모든 일을 처리하게 되면서 함께하는 프로젝트는 물론 커뮤니티 모임끼지도 그대로 활발하게 활동하고 있습니다. SNS 덕분에도 저라는 존재 자체가 어디에 있든 잊히지 않는 것 같아요.

'AI 프렌즈'라는 인공 지능 모임을 하면서 모든 스터디 과정과 결과물 경험을 서로 오픈하고 공유하는 문화가 굉장히 신선하고 후배들이 부러웠습니다. 요즘 페이스북을 보면 우리 후배 세대에는 다양한 커뮤니티에서 더 많이 소통하고, 스터디하고, 자신의 경험을 공유하는 문화가 형성되어 있는 것 같아 다행이라고 생각합니다. 디자이너가 졸업 후 프로가 되면 좁은 시각으로는 일할 수 없다는 걸 깨달으면서, 더 많은 걸 공유하고 집단 지성의 힘으로 발전하려고 하는 경향이 강해지는 것 같습니다.

그런데 오히려 학부생들은 아직 새로운 것에 대

한 두려움이 있는지, 자신이 잘하는 것 위주로 하려고 하거나 새로운 시도하는 데에 더 보수적인 것 같습니다. 학부생들도 학교 내에서만 정보를 얻는 데 그치지 말고, 스펙트럼콘(디자인 스펙트럼), 디자인 테이블(팟캐스트), 힙서비(힙한 서비스의 비밀- 페이스북 계정)등을 통해 현업이 어떻게 돌아가는지 관심 있게 보면 생각을 깨우고 행동하게 하는 데 도움이 될 것 같습니다. 잘하는 것은 나누고, 새로운 것은 배우세요.

김경수

엔씨소프트NCSOFT
프로덕트 디자이너

어떤 일을 하고 있나요?

엔씨가 보유한 인공 지능 기술을 활용하여 다양한 도메인과 플랫폼을 통해 신규 서비스를 기획 및 디자인하여 비즈니스 모델을 찾는 역할을 하고 있습니다.

UX 디자이너에게 필요한 역량은 무엇인가요?

사람과 기술을 이해하고, 이를 재정의하여 서비스를 제공해 사용자들과 소통하는 지식이 필요합니다 (휴먼 팩터Human Factors, 디자인 리서치, 정보 아키텍처 Information Architecture, 사용자 인터페이스 디자인, 정보 디자인, 기술 통신, 콘텐츠 관리 등).

대학 시절 가장 기억에 남는 경험은 무엇인가요?

개인적으로 의미 있었던 경험은 졸업 전시 준비 위원장을 맡았던 것입니다. 졸업 작품보다 전시를 준비하는 과정을 설계하고, 함께 졸업하는 동기와 전시회를 찾아오는 분들의 경험을 고려해서 준비했던 것이 현재의 작업물과 프로세스는 똑같다고 생각합니다. 또한 함께 전시를 준비했던 졸업 준비 위원회 친구들과 협업을 하면서 다양한 이해관계자 사이에서 균형을 잘 잡는 것이 중요하다는 것을 취업하기 전에 알수 있었습니다.

후배 UX 디자이너들을 위해 조언을 한다면?

"하면서 배우는 것$^{learning\ by\ doing}$"이 저의 학습 방법인데, 쉽지 않겠지만 작은 프로젝트라도 실제 개발자나 기획자, 마케터 등과 함께 팀을 만들어서 실체화된 제품을 만들어 보는 것은 좋은 UX 디자이너가 되기 위한 가장 좋은 방법의 하나라고 생각합니다. 그리고 지식적인 부분은 개념이 잘 정리되어 있는 기본 서적과 최근에는 유튜브, 브런치, 미디엄 등의 디지털 매체를 통해 다양한 경로로 잘 정리된 내용을 습득할 수 있으니 찾아 보시면 좋을 것 같습니다. 다만 조심해야 할 건 그런 글을 잠깐 보고 '좋아요'를 누른다고 내가 전문가가 되는 것은 아닙니다. 아는 것과 실제로 할 수 있는 것 사이의 인지 부조화에 빠지지 않도록 주의하시길 바랍니다 (비핸스나 드리블을 많이 보는 것보다 실제 자기 손으로 많이 만들어 보세요).

앞으로의 UX 디자인은 어떻게 될까요?
업무와 관련하여 말씀해 주세요.

디지털 환경에서 사용자 경험을 디자인하는 직업은 사라지지 않을 것입니다. 오히려 더 많이 필요로 하게 될 거라고 생각합니다. 하지만 플랫폼이나 기술은 변화할 수 있습니다. 아이폰 출시 이후 모바일이 대세가 되었듯이, 또 다른 매체가 대세로 등장할 수 있으니까요. 개인적으로 인공 지능과 블록체인, VR, AR 등의 최신 기술과 트렌드를 공부하지 않는 디자이너는 도태될 가능성이 크다고 생각합니다.

최근 기술 발전의 추세로 보면 비주얼 디자인을 하는 인공 지능 모델이 5년 이내로 서비스되지 말라는 법은 없습니다. 실제로 알리바바 등의 IT 기업에서는 프로모션 배너를 인공 지능이 디자인하고 있습니다. 하지만 기술의 발전 속도와는 달리 이를 받아들이는 사람들은 빠르게 변하지 않습니다. 기술과 비즈니스를 이해해서 사람들에게 이를 자연스럽게 연결해줄 수 있는 역할이 앞으로의 UX 디자이너들이 크게 기여할 수 있는 부분입니다. 꾸준히 기술과 사람, 비즈니스를 관찰해야 합니다.

자유롭게 하고 싶은 말씀을 해 주세요.

교수님도 항상 말씀하셨는데, 영어 공부를 꼭 하셨으면 좋겠습니다. 최신 기술과 개념 이론은 무조건 영어로 보는 게 좋습니다. 한글로 된 번역본은 늦게 출시되거나 잘못 번역되는 일도 많아요. 대학생 때 수업 시간에 배우는 기본적인 UX 디자인의 개념과 디자인 프로세스는 실무에서 당장 적용하기 힘들다고 생각할 수 있습니다. 하지만 은연중에 디자인 프로세스와 결과물에 투영됩니다. 그래서 실무를 하다가 막힐 때는 기본서나 개념을 다시 보기도 합니다. 하지만 대학생의 대부분은(저도 그랬지만) 항상 같이 보는 교수님의 말씀보다 외부 특강으로 온 실무 디자이너분들의 이야기에 더 집중하는 경향이 있습니다(이건 어쩔 수 없을 것 같네요).

모바일 앱을 공부하려면 애플의 '휴먼 인터페이스 가이드라인Human Interface Guideline'과 구글의 '머티리얼 디자인 가이드Material Design Guide'는 꼭 한 번씩 보시고 개인 포트폴리오나 글을 작성하는 웹 사이트도 꼭 만들어 보세요.

김영훈

현대자동차 인포테인먼트
UX 개발팀 책임연구원

어떤 일을 하고 있나요?

현대자동차에서 인포테인먼트infotainment 시스템의
UX를 디자인하는 업무를 담당하고 있습니다. 인포
테인먼트란, 정보를 의미하는 인포메이션information
과 즐거움을 뜻하는 엔터테인먼트entertainment의 합성
어입니다. 차량 인포테인먼트는 차 안에 설치된 표시
장치에서 차량 상태와 길 안내 등 운행과 관련된 정
보뿐만 아니라 사용자를 위한 엔터테인먼트적인 요

소를 함께 제공하는 시스템을 지칭합니다. 인포테인먼트 시스템은 크게 클러스터^{Instrument, Cluster}(계기판), AVNT^{Audio, Video, Navigation, Telematics}, HUD^{Head Up Display}, 공조 화면으로 구분됩니다.

쉽게 말해 차 안에 설치된 디스플레이를 기반으로 사용자들이 경험하는 모든 것을 디자인한다고 이야기할 수 있습니다. 특히 그래픽 사용자 인터페이스^{GUI, Graphic User Interface}를 중점적으로 담당하고 있으며 디스플레이에 표시되는 아이콘, 색상, 레이아웃, 애니메이션 등을 브랜드(현대·기아·제네시스)별로 정의하고 시스템화하여 전체 화면에 전개하는 업무를 진행하고 있습니다.

UX 디자이너에게 필요한 역량은 무엇인가요?

차량 인포테인먼트 UX 디자이너로서 갖추어야 할 역량은 다른 UX 분야와 마찬가지로 사용자와 제품에 대한 이해가 중요합니다. 특히 자동차 UX는 운전자의 안전과 직결되어 있으므로 디자인을 할 때도 사용자에 대한 세심한 배려가 필요합니다. 예를 들

어 주행 중에 화려한 애니메이션을 디스플레이에 표시하면 운전자의 주의를 분산시켜 안전한 주행을 하는 데 방해가 되고 사고로 이어질 수 있습니다. 따라서 주행과 정차 각각의 사용 환경을 잘 이해하여 이에 맞는 사용자 경험을 제공해야 합니다. 또 차량과 관련된 고장, 주행 상황 등 다양한 상태 정보를 클러스터에 표시해 주어야 하므로 차에 대해 잘 알고 있어야 더욱 이해하기 쉽게 사용자에게 정보를 제공할 수 있을 것입니다.

대학 시절 가장 기억에 남는 경험은 무엇인가요?

돌이켜 생각해 보면 대학 시절에 했던 다양한 경험들이 저의 자양분이 되어 현재에도 회사에서 새로운 사용자 경험을 기획하고 디자인을 하는 데 도움이 되었습니다. 자취방에서 매일 밤을 새우며 작업했던 과제들, 책임감과 협업의 중요성을 느끼게 해 준 졸업 전시 준비 부위원장으로서의 경험, 친구와 함께 떠났던 전국 자전거 여행, 열정을 쏟았던 밴드부 활동, 새로운 문화를 경험하게 해 주었던 인도 여행,

휴학 후 스타트업 회사에서 새벽까지 일하며 만들었던 웹 서비스, 미군들과의 군 복무 경험 등 이러한 다양한 경험들이 지금의 저를 만들었다고 생각하며, 하나하나 모두 의미가 있었던 순간들이라고 생각합니다. 만약 대학생 때로 다시 돌아갈 수 있다면 저는 매일매일 새롭고 다양한 경험을 흡수하기 위해 노력할 것입니다.

후배 UX 디자이너들을 위해 조언을 한다면?

최근 전기차나 자율 주행 기술들이 많이 보급되고 상용화되면서 차 안^{in-vehicle}의 사용자 경험을 디자인하는 것에 관심이 있는 사람들이 늘어나고 있습니다. 만약 이쪽 분야에 관심이 있다면, 차를 많이 사용해 보고 차에 대한 이해도를 높이는 것이 중요합니다. 하지만 접하기 쉬운 모바일이나 웹 서비스와 달리 최신 차량의 다양한 화면들을 확인하고 서비스들을 이용하기는 쉽지 않을 것입니다. 저도 입사 초반에는 퇴근 후나 주말에 자동차 판매장을 방문하여 신차를 탑승해 본다거나 유튜브의 리뷰 영상을 많이 찾

아 보았습니다. 또 자동차에 관한 이해를 높이기 위해 관련 용어들을 밤늦게까지 공부했던 기억이 있습니다.

앞으로의 UX 디자인은 어떻게 될까요?
업무와 관련하여 말씀해 주세요.

자율 주행, 인공 지능, 전동화로 대표되는 미래 신기술로 인해 운전하는 것 이상의 가치 있는 경험을 기대하는 시대가 되었습니다. 자율 주행 기술의 발전으로 운전자와 탑승자 간의 경계가 허물어짐에 따라, 차량 실내는 단순한 이동 공간이 아닌 업무부터 휴식을 취하는 생활 공간으로 탈바꿈될 것입니다. 실내에서의 사용자 경험이 무엇보다 중요해지고 있습니다.

이처럼 변화하는 트렌드 속의 인포테인먼트 UX 디자이너로서, 사용자에게 보다 가치 있는 정보를 편리하게 제공하는 것이 제 분야에서 연구해야 할 부분이라고 생각합니다. 앞으로 UX 디자이너들에게도 많은 기회가 있을 것입니다.

자유롭게 하고 싶은 말씀을 해 주세요.

학교에 다닐 때는 비슷한 배경과 전공을 가진 사람들과 함께 과제를 하고 수업을 듣지만, 회사에서는 정말 다양한 분야의 사람들과 함께 일을 해야 하는 경우가 많습니다. 특히 자동차 업계의 경우 여러 조직의 사람들이 함께 하나의 제품을 만들기 때문에 서로의 이해와 협업을 바탕으로 시너지 효과를 내는 것이 중요합니다. 제가 속한 UX 조직만 하더라도 디자인뿐만 아니라 심리학, 전자 공학, 기계, 건축 등 다양한 분야의 사람들이 함께 근무하고 있습니다. 따라서 같은 화면을 바라보더라도 서로 생각하는 관점이 다른 경우가 많습니다.

예를 들어 디자인을 전공한 사람들은 심미적으로 아름답게 만들기 위해 글자를 작게 적용하는 경향이 있는데 다른 분야의 사람과 협업을 하다 보면 글자의 크기, 글자와 배경과의 명도 대비가 적정한지, 낮과 밤 운전 중에 시인성이 적정한지에 관한 피드백을 받는 경우가 있습니다, 이때 논리적인 근거로 상대방을 설득해서 최초의 디자인 의도대로 적용하기도 하지만, 안전에 영향을 미치는 결정적인 요소라

면 디자인을 변경하는 때도 있습니다. 단순해 보이는 디자인들도 다양한 분야의 사람들과 수많은 회의를 거친 결과물이기 때문에 학생 때부터 이러한 협업 과정을 통해 상대방에 관한 이해와 소통 능력을 키운다면 도움이 될 것입니다.

주정식

코웨이 DX센터
IT서비스 기획실 팀장

어떤 일을 하고 있나요?

저는 서비스 기획자의 속성을 가진 UX 디자이너이
며, 제품을 구매를 고려하는 사람과 이미 제품을 사
용 중인 고객을 위해 서비스를 개선하고 구축하는
일을 하고 있습니다.

UX 디자이너에게 필요한 역량은 무엇인가요?

몸담은 분야의 이해와 자신만의 통찰력을 실행할 수 있는 능력이 필요하며, 조직이 크고 역할이 세분될수록 관련자들과의 원활한 커뮤니케이션 스킬과 리딩 능력이 필요합니다.

대학 시절 가장 기억에 남는 경험은 무엇인가요?

복학 후, 이현진 교수님의 지도로 2년간 HCI 학회 활동을 하면서 삶의 큰 자산이 될만한 경험과 자신감을 갖게 됐습니다. 여름방학 때는 한국과학기술원의 연구원들과 함께 미디어 아트 프로젝트를 진행해 대형 갤러리에서 전시하고, 겨울방학 때는 HCI 학술 대회를 위한 아동용 콘텐츠를 직접 개발하여 키즈 전시장을 운영했습니다. 그때 주로 프로젝트의 실행 계획을 세우고, 진행하는 역할을 하다 보니 자연스럽게 기획자, PM이라는 직업을 선택하게 되었습니다. 신기한 점은 그때 GUI를 제작한 친구는 삼성 TV의 GUI 디자이너가 되었고, 코딩하던 친구는 네이버의 앱 개발자가 되었습니다.

후배 UX 디자이너들을 위해 조언을 한다면?

UX 디자인은 생각보다 좁고 깊은 영역입니다. 좋은 UX 디자인의 사례로 구글링을 하면 "애플 오프라인 스토어"를 분석한 글들이 나옵니다. 전면의 유리 파사드와 입장하는 고객을 미리 보고 인사를 건네는 직원의 동선, 고객들과 자연스럽게 섞일 수 있는 유니폼 색상, 서 있는 상태에서 손을 올려 제품을 체험하기 알맞은 높이의 원목 선반, 체험 중인 고객 사이로 직원이 끼어들기 좋은 제품 간의 거리, 기분이 좋아지는 매장의 향기 등 알면 알수록 신비롭기까지 합니다.

이는 건축, 인테리어, 제품, 그래픽, 향기 디자이너들의 결과물입니다. UX 디자이너의 결과물은 핸드폰과 패드, 스마트워치와 같은 디바이스 속에 있는 서비스입니다. 이 작은 스크린 안에서 UX 디자이너는 사용자의 문제를 찾아 원인을 규명하고, 솔루션을 제안하고 프로세스를 만들어 데이터 검증 작업을 반복합니다. 건축, 인테리어, 그래픽, 프로덕트 디자이너들에 비해 화려하지도, 손에 잡히는 결과물도 없습니다. 그래서 여러분의 부모님은 여러분이 어떻

게 돈을 벌고 있는지 모르실 것입니다. UX 디자인은 데이터의 영역이며 깊은 이성의 영역입니다. 이를 수행할 기본기 없이 나만의 창의력만 가지고 접근한다면 동료들에게는 재앙이 될 것입니다. 모쪼록, 객관적인 R&D(연구 개발)를 바탕으로 자신만의 인사이트를 논리적으로 전달하는 훈련을 반복해 체득하시면 좋겠습니다.

앞으로의 UX 디자인은 어떻게 될까요? 업무와 관련하여 말씀해 주세요.

UX 디자인의 미래를 어둡게 보는 시선이 많습니다. 기업 내부에서 유행처럼 UX를 붙이던 조직들이 많이 사라지기도 했고, 채용 공고에서도 UX 디자이너가 아닌 '서비스 기획자'라는 예전 명칭을 사용하는 기업들도 있습니다. 그동안 기업들이 UI와 UX의 구분을 잘 못 하기도 했고, 서로 다른 영역의 디자이너를 한 조직에 몰아 놓고 서로 맞지 않는 일을 시키다 보니 충돌만 발생한 예도 있었습니다. 그러나 이런 시행착오를 통해 UX 디자이너는 고객의 입장에서

서비스를 컨설팅할 수 있는 사람으로 포지셔닝 되고 있습니다. 이는 기업이 존재하는 동안 필요로 하는 직군이며 사용자에 관한 정성적인 조사와 인사이트를 발굴하는 일은 AI로 대체하기 어려운 영역이라고 생각합니다.

자유롭게 하고 싶은 말씀을 해 주세요.

대학 시절 조 과제를 함께 했던 친구들, 첫 직장에서 친하게 지낸 동료가 여러분의 핵심 인맥입니다. 고민을 들어주고, 직장을 추천하기도 하며, 배우자가 될 사람까지 소개해 주는 평생의 은인이 될 수 있다는 것을 잊지 마시길 바랍니다.

이승준

삼성SDS
UX/UI 디자이너

어떤 일을 하고 있나요?

현재 삼성SDS에서 개발하는 인공 지능, 블록체인, IoT, 챗봇 등 여러 기술 분야의 B2B(기업용) SaaS Software as a Service(서비스용 소프트웨어) 솔루션을 고객이 간편하게 경험하고 관리할 수 있는 플랫폼을 디자인하고 있습니다.

UX 디자이너에게 필요한 역량은 무엇인가요?

우리가 일상에서 흔히 사용하는 B2C(기업과 소비자 간 전자 거래) 제품과 다르게 B2B 제품을 디자인할 때 필요한 역량 중 하나는 해당 제품을 사용할 고객의 복잡한 환경(산업)을 빠르고 정확하게 이해하는 것입니다. 설계해야 할 제품의 대부분이 일상적인 상황보다는 디자이너가 흔히 접해 보지 못한 업무 혹은 특수한 상황에서 사용되는 것이 많기에 프로젝트에 맞는 가장 효율적인 리서치 방법을 통한 깊이 있는 탐구가 필요합니다.

대학 시절 가장 기억에 남는 경험은 무엇인가요?

학교에서 공부한 것을 주체적으로 발전시킨 경험이 가장 기억에 남습니다. 학교 밖에서 다양한 친구들과 언제나 사이드 프로젝트를 진행했습니다. 그 과정을 통해 학교에서 공부한 것들은 더욱더 단단해졌고, 내 몸에 맞는 디자인 방법론을 생각하는 계기가 되었습니다. 결과물을 다양한 국내외 공모전에 출품했습니다. 덕분에 수상을 하는 기회도 생겼고요. 누

군가 의뢰하지 않아도 디자인을 통해 표현하고, 행동했던 그때가 제가 가장 많이 성장했고 반짝였던 시기인 것 같습니다.

후배 UX 디자이너들을 위해 조언을 한다면?

다양한 수업을 통해 기초 배움이 어느 정도 마무리되면, 꼭 자신에게 맞는 UX 디자인 방법론을 찾아봤으면 좋겠습니다. 그것이 정답인지 아닌지는 중요하지 않습니다. 현장에서 일을 시작하며 처음부터 다시 배우게 되겠지만, 그 당시 자신에게 알맞은 것이 무엇일지 치열하게 고민했던 경험은 앞으로 디자인할 때 흔들리지 않는 자신감을 선물로 줍니다.

앞으로의 UX 디자인은 어떻게 될까요?
업무와 관련하여 말씀해 주세요.

고도화된 기술이 점점 사용자 가까이 다가오는 상황에 발맞춰 앞으로 UX 디자인에서 기술을 공부하고 이해하는 것이 더욱 중요해질 것 같습니다. 앱이나

웹이 만들어지는 기술뿐만 아니라, 디자인하는 제품
에 사용되는 원천 기술의 기본 원리들을 알고 있다
면 단순히 화면을 설계하는 것을 넘어 사용자가 정
말 인지해야 할 것은 무엇인지, 그리고 어떠한 행동
을 조건 값에 맞게 유도할지 고민할 수 있게 됩니다.
그렇게 조금 더 경쟁력 있는 UX 디자인을 할 수 있
다고 생각합니다.

자유롭게 하고 싶은 말씀을 해 주세요.

나의 상품성과 강점이 무엇일지 생각해 보시길 바랍
니다. 그리고 학업 중에 어떤 프로젝트를 하던 그 상
품성을 강조하려고 노력하고, 어떻게 잘 포장할지 항
상 고민하면 좋을 거 같습니다. 누구나 인정할 만한
강점이 있다면 결국엔, 나를 필요로 하는 곳이 자연
스럽게 생기게 됩니다. 그리고 남들과 조금만 비교했
으면 좋겠습니다. 좋은 상품성을 가진 사람을 동경
하는 것은 좋지만, 그것을 무작정 흉내 내고 따라 하
는 것은 매우 힘든 일입니다. 꼭 특별해야 하는 것도
아닙니다. 기능에 충실하다면 가장 평범한 것이 가장

매력적인 상품이 되기도 하니까요.

취업 준비를 위한 팁을 몇 가지 드리겠습니다. 먼저, 자기소개서는 결과 중심으로 배운 점과 성과가 무엇인지 명확하게 적어야 합니다. 근거(데이터)가 없는 이야기는 피하는 것이 좋습니다. 결국에는 해당 직무에서 어떤 일을 어떻게 할 수 있을지, 직무와 나의 경험을 잘 연관 지어 어필하는 것이 중요한 포인트입니다.

포트폴리오는 내가 지원하는 직무가 어떤 직무인지 정확히 파악하고, 같은 직무라도 회사마다 성격이 다르기에 강조할 포인트의 구성을 다르게 해야 합니다. 처음 포트폴리오를 만들 때는 누가 더 좋은 프로젝트를 했는지보다는 누가 더 잘 정리하고 다시 만들기를 반복했는지가 중요한 것 같습니다. 면접에서는 적당히 긴장하되 주눅 들지 말고, 꼭 당당했으면 좋겠습니다. 솔직하게 본인이 잘하는 것과 못하는 것을 인정한다면 그 자리에서 후회할 일이 줄어듭니다.

마치며

학부와 석사 과정의 지도 교수님이셨던 한국과학기술원의 이건표 교수님은 저에게 '가르치는 일이 잘 맞을 것 같다, 나중에 꼭 가르치는 일을 해라' 하고 말씀하셨습니다. 또 몇 해가 지나, 30대 초반 교수로 임용된 첫 학기에 소속 단과 대에서 가장 연장자이시던 오근재 교수님이 제 손을 잡고 학생들에게 언니 같고, 이모 같은 교수가 되어 달라고 당부하셨던 기억이 납니다.

몇 년 전 학생들이 준비한 사은회에서, 학생들이 전공 교수들의 개성에 맞추어 각자 다른 이름의 상을 수여했습니다. 그날 '디미디 엄마상'을 수상하면서 다시 이 말들이 생각났습니다. '언니나 이모 같은 교수 역할을 잘했는지는 모르겠지만 이제는 엄마 같은 교수가 되었구나' 하고 말입니다.

2019년에 우리 대학에 새로 임용되신 교수님 한 분이 제가 임용되던 때의 나이와 같아, 오근재 교수님의 말씀을 전달하며 다시 한번 그 말씀을 새겨 보았습니다.

처음엔 가르치는 일을 단순히 지식 전달의 일로 생각했습니다. 그런데, 가르치는 일이 계속 쌓이다 보니 내 모습을 보여 주는 것과 더 가까운 것 같습니다. 디자이너는 어떻게 생각하고

어떻게 행동하는지를 보여 주며 나 역시 성장하고, 학생들도 함께 자라는 일, 그리고 그간 얼마나 자랐는지, 함께 키를 재보는 일. 수업은 이렇게 서로를 관찰하는 과정인 것 같습니다.

이 책의 원고를 정리하면서 출판사로부터 현업에 있는 졸업생들이 학부생 후배들을 위해 조언하는 내용을 포함하면 어떻겠냐는 제안을 받고, 몇 명의 제자들에게 인터뷰를 부탁했습니다. 교수라는 직업의 보람은 제자들한테서 나온다는 생각은 늘 하고 있던 것이었지만, 이렇게 제자들의 참여가 더해져 책이 완성된다고 생각하니 함께 수업하고, 과제를 하며 즐거움과 힘듦의 시간을 같이했던 인연의 힘에 더욱 감사함을 느낍니다.

또한, 책으로는 배울 수 없는 인생의 깨달음과 영감을 엄마에게 가르쳐 주는 정훈이와 지윤이, 그리고 가족들에게도 감사를 전합니다.

아직도 수업을 통해서 배워야 할 것이 많습니다. 여러 가지 한정된 여건으로 인하여 충분히 관찰하고 대화를 나누기 어려운 교육 현장의 상황에서 이런 글 모음이 조금 더 열린 마음으로 서로를 바라볼 수 있는 계기가 되고, 교수와 학생이 서로 격려를 주고받으며 성장하기를 바라면서, 다음 수업을 준비하겠습니다.

참고 문헌

1장

로버트 루트번스타인, 《생각의 탄생: 다빈치에서 파인먼까지 창조성을 빛낸 사람들의 13가지 생각도구 Sparks of Genius : The Thirteen Thinking Tools of the World's Most Creative People》, 에코의 서재, 2007.

2장

로버드 루트번스타인, 《생삭의 탄생: 다빈치에서 파인먼까지 창조성을 빛낸 사람들의 13가지 생각도구》, 에코의 서재, p25-32, 2007.

시마다 아쓰시, 《디자인을 공부하는 사람들을 위하여》, 디자인하우스, 2003.

스티븐 존슨, 《탁월한 아이디어는 어디서 오는가: 700년 역사에서 찾은 7가지 혁신 키워드 Where Good ideas come from》, 한국경제신문사, 2012.

관련 영상
https://www.youtube.com/watch?v=0af00UcTO-c (TED presentation)
https://www.youtube.com/watch?v=NugRZGDbPFU (애니메이션)

3장

헬렌 샤프 Helen Sharp, 제니 프리스 Jennifer Preece, 이본 로저스 Yvonne Rogers, 《인터랙션 디자인 Interaction Design: Beyond Human-Computer Interaction》 5th edition, john wiley & sons, 2019.

바스 카스트, 《조금 다르게 생각했을 뿐인데: 나만의 잠재된 창의성을 발견하는 법 Und plotzlich macht es KLICK!》, 한국경제신문사, 2017.

윌리엄 맥레이븐 William H. McRaven, 《침대부터 정리하라: 인생을 바꾸고 세상을 바꾸는 사소한 일들》, 열린책들, 2017.

UX 디자인이 처음이라면

시작하는 UX 디자이너를 위한 성장 가이드

초판 1쇄 인쇄 2021년 9월 24일
1판 2쇄 발행 2023년 7월 12일
펴낸곳 유엑스리뷰
지은이 이현진
펴낸이 현호영
주소 서울시 마포구 백범로 35, 서강대학교 곤자가홀 1층
팩스 070.8224.4322
이메일 uxreviewkorea@gmail.com

ISBN 979-11-88314-91-1

유엑스리뷰는 가치 있는 지식과 경험을 많은 사람과
공유하고자 하는 전문가 여러분의 소중한 원고를 기다립니다.
투고는 유엑스리뷰의 아래 이메일을 이용해주세요.
✉ uxreviewkorea@gmail.com